# 鋼琴文化三百年

辛丰年/著

# 鋼琴夢

本世紀四十年代初，我無意之中成了一個古典音樂迷。說來可笑，誘我到古典音樂大世界門口去探頭探腦的，是一篇關於《月光曲》的假報導，編造這篇迷人故事的是一位詩人，自從有了他這篇故事，被誤導的樂迷不知有多少。然而，許多人（包括我在內）又不得不感激他將自己領上了樂迷之路。

當年，這篇故事深深觸動了我的求知慾。人世間當真有如此神奇美妙、如詩賽畫的音樂？於是乎所謂《月光曲》便成了我樂迷生涯中聽到的第一首古典音樂名曲。

如此艱深費解之作，竟被當作音樂欣賞的啟蒙課，當然是選錯了教材。但也正因為莫名其妙卻又覺得這種音樂既不能給人消遣又絕不像是故弄玄虛，我便越發要打破沙鍋問到底，聽出一個究竟

◎ 鋼琴文化三百年 ◎

鋼琴夢

i

了。

硬著頭皮一遍又一遍聽下去，與此同時又涉獵了一些不那麼難懂的作品，慢慢地便上了癮，從

此也做起了鋼琴夢。

當年的家鄉小城中，鋼琴是比汽車更稀罕的東西，省立中學堂中有一架，但我只能隔著高牆聽

其聲而見不到。從上海開明書店買回一冊豐子愷編的《洋琴彈奏法》，紙上彈琴，聊解飢渴。

日有所念，夜裡便常做夢。這是真的鋼琴夢，也可謂大「夢」中之小夢，像兒時常玩的大肥皂

泡中套個小泡泡。

這種夢，幾乎都是差不多的情節，以忽然有琴可彈大喜欲狂開始，又突然變成有琴彈不得，以

懊喪告終而夢醒。其中最難忘的一例，雖在半個世紀後的今天，仍然記得清清楚楚：我擁有了一架

琴，一切都滿意，只是那鍵盤古怪，八十一個琴鍵有寬有狹，最寬的也不能容一指，我對著鍵盤發

愁，發急，醒過來後疲累而又鬆了一口氣，有如擺脫了一次夢魘。

這是青年時代的苦夢。到了中年，鋼琴還是可望不可即，其實以薪資所得，節省下來去買架國

貨琴並非辦不到：然而，一來宿舍中沒有這種大傢伙的容身之地：二來幹活忙，哪有閒空練？最後

鋼琴夢

也是最要命的，那年頭，洋琴玩不得。

八十年代，情況起了變化。下班之後，從退休金中挖出一筆款，走後門買了架矮矮的立式琴，硬塞進單人床與書架之間，臥房、書房、琴房三位一體了，就從這一天起，左鄰右舍、樓上樓下，其他的房客便對我製造的「噪音」有了怨聲，而我也不覺便在與鍵盤的苦鬥中打發了劫後餘生的一大半時光。

以六十九歲的垂暮之年得與夢想了四十多年的鋼琴朝夕相處，能不在睡夢中也笑醒過來嗎？可嘆的是我的琴終於無聲無息了。撫琴者抵抗不了衰老的自然法則，十指常顫，再也不聽大腦使喚了。苦苦操練出來的百來首技巧不難而樂境不淺的琴曲（包括那篇讀樂啓蒙曲《月光曲》的前兩個樂章）自然也都付之東流了。

好夢不長，圓而復破，是人間常事，我何必怨天尤人，但願普天下對琴有深情者不像我這樣晦氣才好，因此，謹以這本淺陋的小冊子贈給有同夢者。

# 目　錄

◎　鋼琴文化三百年　◎

目　錄

目　錄

# 1

## 鋼琴贊

這本小小的書可以說是一部鋼琴小傳吧！太史公作傳，傳在前，贊在後。我為我所愛的鋼琴寫傳，禁不住要先來一篇贊。

我認為，音樂史中應有鋼琴世家或列傳，那當然是毋須說的。但這還不足以說明它的重要。在人類發明史上、文化史上，鋼琴這樣一件事物的出現及其影響，也應特書一筆。

鋼琴有什麼好？

在所有人造樂器中，它最像機器。它簡直就是一種機器，人用手操作的機器。其尊容談不上優美，因此畫家們很少讓它入畫。然而，人機結合，人機知遇，它忽然通靈了！彈貝多芬，如哲人之

深思雄辯；彈蕭邦，如吟詩；彈德布西，又如作畫。這又哪裡是機器發出來的！它竟一身而兼有詩人、畫人、哲人、鼓動家的功能。尼采、托爾斯泰、薩悌、阿道爾諾們愛之，彈之，當然不是沒緣故的了。

想想看吧！世無鋼琴，我們也就沒有莫札特的二十幾部鋼琴協奏曲；也就沒有貝多芬的三十二部奏鳴曲；沒有蕭邦的那些「鋼琴詩」；德布西的「鋼琴畫」也就不可得而賞了。那人間將是何等的荒涼，寂寞！

歷三百年而不衰的鋼琴，是不是一件盡善盡美的樂器？

它不但有缺陷，而且是不小的缺陷。

哈洛德・鮑維爾（Harold Bauer, 1873-1951）說它是「所有樂器中表現力最小的。彈出一音後，不可能再把這個音響加以修飾、修改，只能對其長度作適當的控制，但也不可能無限度地延長」。

這大概要算是對這樂器最苛刻無情的評價了。然而他卻是一位鋼琴演奏名手。半個多世紀之前，筆者為豐子愷複述的月光曲所迷，決心聽個究竟。當時就從兩張歌林老式唱片上聽此曲，啓了蒙，從此也一發而不可收拾地開始了樂迷生涯。那彈奏者正是鮑爾。直至如今還不免用他的演繹為尺度

去聽他人的處理。他是我不見面的啟蒙者！

也有人提出，鋼琴的音色比起其他許多樂器來平淡無奇。此話有理。假如與管弦中的絕色相比，鋼琴自慚沒有那種一見傾心的魅力。豎琴，何其華麗！鋼片琴的音色乍聽有如仙音！還有黑管、雙簧管、圓號等，也是配器家調色板上重要顏料；吉他的音色亦勝於鋼琴。

奇妙的是，這其中帶有一點哲理味的現象，一見傾心的一些樂器反而令人聽多必膩。音色越是豔麗（如豎琴）的，也越叫人膩味得快。而凡姿的鋼琴反而是不會令人生厭的音色。波蘭出生的琴人霍夫曼在其《論鋼琴演奏》中如是說：「它之所以被認為是最高雅的樂器，是否正因其不太感人呢？」、「這種高雅使它最為耐聽」。

前文中那一位說它的聲音平淡無奇的樂人，卻又說它是一種可以使人想像出其他音色的樂器。

這一點也不誇張，但也並不玄虛。這正是鋼琴上可以把樂隊改編曲彈出配器效果的一個原因。《卡門》作曲者比才特別擅彈管弦樂總譜（即視奏總譜，彈出濃縮的管弦樂曲），聽者覺得他指下發出逼似管弦樂器之聲。

奏鳴曲，有人曾譯為「獨響樂」。其實正如有人說的：鋼琴奏鳴曲，就是鋼琴上的交響樂。妙

絕！這話一語便道出了鋼琴的「特異功能」！除了鋼琴，還有哪一種樂器能獨奏一部交響樂（管風琴上的「交響樂」是乏味的）？

鋼琴是全功能的，旋律、和聲、對位，它全包了！異常複雜的多聲部進行與織體，它也可以做出來。有位鋼琴家說得好：它不是一件樂器，它是幾十件。它那八十八鍵的廣大音域差不多就等於樂隊中從低音提琴到短笛的全部音域。一架小小的鋼琴儼然是一支大樂隊。鋼琴家「指揮」這支「樂隊」，比一個樂隊指揮更要來得如意、得心應手。

與人聲相比，金屬弦上叩擊出的音響，照理說是比「絲不如竹，竹不如肉」更不如了，但鋼琴音樂中許多「如歌」的名篇，如莫札特鋼琴協奏曲第二十五首的慢樂章，如貝多芬《悲愴》中的柔板，如蕭邦的《降E大調夜曲》這許多感人肺腑的音樂，聽著只當是在聽一個歌手的吟唱，全忘卻了那是從一鋼鐵之物中來的。

而且，鋼琴音樂也不以「如歌」為極致，為盡其能事，須知音樂中不是只有「如歌」，也還有「如話如語」、「如踴如舞」；即以「如歌」而論，也還有各種情緒之歌，這種種，鋼琴都可以表達。

還可以申論的是，鋼琴也並非為了要與歌喉或別的樂器爭一日之長短而創造的，它不以仿其他人之聲為高，而毋寧是為了補他人之不足。凡深諳其本性的大師，如莫札特、貝多芬、蕭邦、德布西等，他們為它譜出的最能發揮其特色的音樂，也才是真正鋼琴化了的鋼琴音樂，那種效果是其他各種樂器所不可替代的。連集管弦樂器之大成的交響樂隊也不可能。此其所以將管弦樂曲「譯」為鋼琴曲，與原作比，當然有所失；反過來將鋼琴化的作品「譯」成樂隊曲，往往所失更大。像莫札特、貝多芬與蕭邦的許多作品是不宜改為樂隊曲的。名指揮魏因迦特納好心「譯述」貝多芬的作品「106」，不但無功，反遭詬病。蕭邦之作，竟是不可「譯」，一譯更俗，如其《升 C 小調幻想即興曲》。

這樣一種無法替代的原版、原味，當然說明了它的獨特價值，但同樣了不起的是，它又是一架藝術翻譯機。

從其他獨奏曲、獨唱曲、合唱曲（連同伴奏部分一併代勞），到規模宏大的交響音樂，通通不難「譯」為「鋼琴版」。這種移譯功能對十九世紀以來交響樂之大普及，發揮了莫大的作用。無印刷術，莎劇難以普及；無鋼琴，歌劇與交響樂也難以為廣大愛樂者所盡情享用。主要就在於它的這

種演奏改編曲的功能。

十九世紀的人還沒有唱片、錄音機可利用，如果不是鋼琴，許多人將成為對名作無知的人。

樂器之王的誕生，自然是十八、十九世紀音樂文化大潮的時事造英雄，它是順天應人應運而生的；然而英雄又造時勢，對音樂大潮有推波助瀾之功，厥功甚偉！

它一來到人間，便透過製作者與作曲家、演奏家、巧匠與巨匠們之間的互促，以日新月異之勢不斷完善，終乃成為作曲家、演奏家們的喉舌。

蕭伯納盛讚印刷術普及莎劇有功，仿此，可以說，缺了鋼琴這位要角，十九世紀西方音樂文化之轟轟烈烈的局面也難以想像吧！

學習音樂的人離不開它。它不僅是學和聲、作曲的助手，又是分析作品的釋讀工具。作曲者與鍵盤已不可須臾離開（除了絕無僅有的例子——白遼士）。莫札特在巴黎，蕭邦在馬厝卡（Mazurka），身邊無琴，使得他們難以作曲。其他各種樂器如小提琴等，常常需要它的合作，因為這些樂器只能奏出光禿禿的旋律。眾多的愛好者離開它也就無從在自己家裏咀嚼音樂糧食了。

它又像藥裡的甘草，與人聲、與什麼樂器都和得來，或為之伴奏，或與之相和。在一架琴上，

既可以獨奏，又可以幾人聯彈。

作爲專業之用，它的技藝、表現能力是無止境的；當作普及性的樂器，它既可個人自娛，又可大家同樂。正因其如此有用、可喜，於是從教室到音樂會，從歌劇舞劇排練場到沙龍，它無所不在，普受歡迎。鐵達尼郵輪上，興登堡飛艇上也少不了它，甚至沙場上也有它的聲音回響，真可謂盛矣！

「衆器之中，琴德爲優」，是中國古人嵇康贊七弦琴的話。借此語贈piano，也當之無愧。

鋼琴三百年，前一百年是它成長、奮鬥，與古鋼琴共處、競爭的百年。中間百年是它優勝、奪魁的盛世。近百年雖有人厭其氾濫成災，怨聲四起，且又逢新的勁敵當前——留聲機、廣播、電子琴等，然而樂器之王的聲威猶在，並不見有下世的光景。尤其在中華，鋼琴熱有愈演愈烈之勢。成千上萬的琴童，放棄了童年的歡樂，埋首在鍵盤上苦練。有多少琴童在學琴，也就有多少父母在陪學、陪練，同作鋼琴夢。

遺憾的是，琴童的父母們自己並不是鋼琴愛好者，也絕少見到有青年識得鋼琴的真價值，迷上它，用它來開拓自己聽樂的境界。這又是鋼琴的不幸了！

有感於此，從年輕時便時常夢見當時可望不可及的洋琴的筆者，不憚自己的淺陋，也甘冒爲鋼琴商當推銷員之嫌，願爲鋼琴鼓吹，期望愛樂而尚未深知琴趣的朋友們能愛上它、迷上它、享受它；如此，也便實現了筆者宣傳嚴肅音樂的本願。

鋼琴贊

# 2 古鋼琴的回憶

編按：本書中所謂之「古鋼琴」（pianoforte），在台灣係指大鍵琴（harpsichord）（即書中之撥弦古鋼琴）與古鋼琴（clavichord）（即書中之擊弦古鋼琴）。

鋼琴是在古鋼琴（pianoforte）的盛世出現的，也是在反覆較量之中完善了自身，賽倒了對手的。

要知鋼琴，不可不知其前輩與競爭的對手。

一說到鋼琴，首先有正名的必要。只看中譯名，望文生義，很可能誤以為它與鋼琴之間有什麼繼承關係，其實所謂古鋼琴，原名中並無「古」的涵義。

還有個含混不清之處，一般籠統稱之為古鋼琴的，實有兩類，所以要弄清其分別，不可混為一談。

古鋼琴的回憶

◎ 鋼琴文化三百年 ◎

009

一類是撥弦古鋼琴 (harpsichord)，另一類是擊弦古鋼琴 (clavichord)。從原名上可以看到，它們跟古鋼琴是三個名稱、三種樂器。通常說的古鋼琴，主要是指前一種撥弦古鋼琴。

說來它們也真可以算得上古了。試想，當鋼琴在距今約三百年前呱呱墜地之際，它的前輩也已經有三百年的歷史了。

那年間，尤其是巴洛克時期，撥弦古鋼琴之受到重用，猶如十九世紀的鋼琴。從有些方面來說，甚至比鋼琴還要吃香。比方說，在現代管弦樂隊的常規編制中不一定有鋼琴，但在古時的樂隊與室內樂中，撥弦古鋼琴卻是不可缺少的一名成員，而且地位重要。坐在古鋼琴前面彈奏著的人，起著領頭演奏的作用。在歌劇演奏中，也需要它伴奏宣敘調。此風一直延續到莫札特時期。正因此，若干年前慕尼黑歌劇院至中國大陸演出歌劇「費加洛的婚禮」，我們有了見識一下古鋼琴的眼福與耳福。後來又來了哥龍古樂團，並且還有古鋼琴獨奏家訪華，也是我們熟悉古鋼琴的好機會。

## 古鋼琴三到中華

然而，這並非古鋼琴初到中華，而是近三百年的第三回了。第一回是在明朝萬曆年間，古鋼琴

是跟著利瑪竇等天主教傳教士們來的。這樂器還被獻給皇上，進了明宮。皇帝叫幾個小太監跟著教士學習彈奏，在舉行拜師之禮的同時也向樂器行了禮（見《利瑪竇中國札記》第四卷十二章）。有的古鋼琴收藏在北京的天主教堂裡。晚明竟陵派文人劉同人在《帝京景物略》中提到它，稱之為「鐵線琴」。

這第一次入華的，據考是擊弦古鋼琴（也許是因為這種古鋼琴比較小，便於攜帶）。中國人再次接觸的才是撥弦古鋼琴，這已經到了清朝康熙帝在位的時候，康熙頗留心於西方學術文化。從記載可以知道，他聽過西方教士的演奏。過了好幾個朝代，在冷宮的庫房裡發現了一些古鋼琴遺骸，都已經成了廢銅爛鐵，則又不言而喻地說明了它們的遭遇！

## 兩類古鋼琴

那麼，兩類古鋼琴到底有何不同？這倒又不妨顧名思義了。撥弦古鋼琴的外觀與平台大鋼琴沒有多少差別，但其發音方法和鋼琴大不相同。它的每一個鍵子的後面連接著一個撥子。一按下琴鍵，撥子便撥響了琴弦。撥子有用皮革做的，也有用鳥羽之管的，所以也有人將這種古鋼琴的名稱譯為

「羽管鍵琴」。正由於是撥弦發聲，觸鍵的輕重難以控制撥弦的輕重，便只能大致上是一種力度，做不出靈活細緻的變化了。試聽古鋼琴音樂，一個最明顯的印象就是這種力度變化的呆板單調。相形之下，也就更可以感覺到鋼琴的力度變化多麼靈活而且層次豐富。即從這一點便可以體會到鋼琴與古鋼琴的競爭為何以後者之敗退告終了。

古鋼琴的弱點還不止這一點。它的聲音不夠響，在音樂廳裡如果不用擴音裝置，就無法與別的樂器取得平衡。其餘韻之短促也成了問題。所以在古鋼琴中那些需要拖長的音不得不乞憐於各種裝飾音。

還有音色的問題。如今人們從錄音當中聽一曲古鋼琴音樂，比方說說巴赫的《平均律曲集》中的第一首「前奏曲」，會覺得其聲優雅幽遠，古色古香吧？其實古時候這樂器所發出的聲音與經過電子處理的唱片錄音裡的音響是有距離的。用撥子撥弦發聲，音質粗糙，而且無可避免地會夾帶上一點噪音。古人聽得慣了，習以為常，待到鋼琴露了頭角，有了比較，許多人對這種有缺陷的聲音也就不耐煩了。

不管怎麼說，古鋼琴雄踞樂壇幾百年，演奏活動竟缺它不得。我們知道，在巴洛克及其以前時

期，合奏樂中的和聲並不全部寫出來，而是在低音部分標上數字，由古鋼琴演奏者按規定程式奏出和弦與音型，填進整個樂曲的織體中去，此稱為「數字低音」（figure bass）。那時的音樂從頭到底都有這連續不斷的低音，故又名「通奏低音」。如何照著古譜來彈奏這種東西，是今人演奏巴洛克音樂時要解決的難題之一。

現在再來看古鋼琴的另一種，擊弦古鋼琴。這種樂器的發聲機製卻與鋼琴有相似之處。它是用琴鍵後端的一個金屬塊敲擊琴弦發聲的，聲音比撥弦古鋼琴還要輕，更不適合在大庭廣眾間演奏了。然而這種樂器的音響別有風味，優雅可喜，勝過撥弦古鋼琴。尤其奇妙，為今人所想不到的是，它的音響不僅可以改變強弱，還可以使已奏響的一個音在音高上發生變化。這怎麼可能呢？原來，你按下琴鍵，琴鍵一端的小金屬塊擊弦之後便繼續留在弦上不動。這時，制音器捂住弦的一部分，讓金屬塊以下的那部分自由振動。你如果稍稍加強指尖的壓力，那個音的音高便稍稍升高了。這好像我們彈中國的箏時，左手按弦使之升高半音一樣。既然這樣，彈擊弦古鋼琴也就可以在琴鍵上「揉指」，弄出像小提琴上的那種效果了，而這種獨特的效果在鋼琴或其他鍵盤樂器上是跟本辦不到的。

擊弦古鋼琴音色美，反應靈敏，又有這種獨特效果，所以它能細膩地表情。巴赫一生中寫了大

量的古鋼琴音樂，據他的兒子說，他最賞識的就是擊弦古鋼琴（費解的是，他身後遺物中有幾架撥弦古鋼琴，而並無此物，遺言中也未提及，因而也有人懷疑此說）。那套號稱鋼琴文獻中之「舊約聖經」的《平均律曲集》，肯定是爲古鋼琴寫的。究竟是爲哪一種古鋼琴而作，也有不同看法。但他不會爲他並不滿意的新興樂器鋼琴寫這些樂曲，則是不難推知的。故此，他這部傑作雖然已經約定俗成地被譯爲《平均律鋼琴曲集》，還不如把「鋼琴」二字去掉或加上一個「古」字更爲妥當。

難兄難弟的這兩種古樂器，外貌大不相似。不妨說，從始祖克列斯多伏里（Cristofori, Bartolomeo, 1655-1731）開始，平台鋼琴的外形是沿襲了撥弦古鋼琴的形象。擊弦古鋼琴則是小個子，一個長方匣子般的樂器。雖也有大型的，一般的是小型的。有的可放在案頭，有的可攜之旅遊。大型長方形擊弦古鋼琴在外形上也有繼承者，便是後來一度頗受歡迎的長方型鋼琴與櫃形琴。

從前的便攜式擊弦古鋼琴，看上去簡直是個玩具，也讓人想到今天的小電子琴。它是古時候比較普及的家庭樂器。莫札特在一封家書中特地關照老父，把自己心愛的小擊弦古鋼琴放在他住的房間裡。

至於盧梭的室內擺著一架古鍵琴（spinet），狄德羅寫信託人買的一部古鍵琴（virginal），那

又屬於撥弦古鋼琴的輕便型，也是古時相當流行的鍵盤樂器。

古鋼琴往矣！但人們可別忘了，自從文藝復興之後，直到十九世紀之初，伊利莎白女王、腓德烈大王、凱撒林女皇們的宮廷中，回響著古鋼琴的聲音，而其小型輕便型的變種也普及於民間。只是從貝多芬時起，古鋼琴才不時興了。浪漫派樂人對它不屑一顧。據說，舒曼夫人克拉拉、鋼琴家兼指揮家畢羅（Bülow, Hans von, 1830-1894）、安東·魯賓斯坦這些人竟從未聽到過擊弦古鋼琴。廣大愛樂者更是不知其為何物了。古鋼琴之被置之腦後，也是與巴赫等巴洛克大師曾被人遺忘相聯繫的。十九世紀中葉以來，巴洛克音樂的還潮帶起了古鋼琴的復出。人們嚮往古音古調，喜歡用古樂器演奏古樂，以還其本來面目。有多爾梅茲其人，是振興古樂器的熱心之人，不但精研古鋼琴的彈奏技巧，還精心仿製了一批古鋼琴，保留傳統特色而又改善其性能。他監製的一種豪華型古鋼琴，聲音比巴赫時代的還要好些，據云其音可以像鋼琴那樣延長。本世紀初又出現了古鋼琴演奏名手藍朵芙斯卡（Landowska, Wanda）。

一八八九年的巴黎博覽會上，老牌鋼琴廠家浦雷耶（Pleyel）與埃拉爾（Erard）兩家都拿出了各自生產的古鋼琴。同時，名手迪埃莫獻演了一系列古鋼琴名作。

古鋼琴也現代化了，有的有七個踏板，可以擴大音域，改變音色。有的上面裝了用以調音的微調。

作曲家也對它刮目相看了。西班牙作曲家法雅（Manuel de Falla, 1876-1946），特為撥弦古鋼琴作一協奏曲。

的確，聽古鋼琴上的巴赫，其味與鋼琴不同，這是「原味」！三十年代便有一種巴赫《平均律曲集》的唱片，一種只向「『48』協會成員提供的限定板」。這套老唱片便是用古鋼琴演繹的。《布蘭登堡協奏曲》是巴赫的重要作品，其中的第五首裡有一大段撥弦古鋼琴的獨奏，酣暢得很，從中可以領略一下這種古樂器的特色。不過聽慣鋼琴的我們，似乎也不免為它感到有點吃力了！

# 3

## 鋼琴三百年

鋼琴三百年，是從一七○九年算起的。在西方是英法諸強爭霸的時代，在中華是清朝康熙四十八年。

這年，義大利人巴托羅繆‧克列斯多伏里製成了世界上第一架鋼琴，一架與先前的老式鍵盤樂器大不相同的樂器，雖然它在外貌上與撥弦古琴一模一樣。

它最重要的特點在於，彈起來要輕便輕，要重便重。也正因如此，它得了一個「輕重琴」的名稱。鋼琴被稱為pianoforte，此詞中，前半的piano即義大利文「輕」的意思，後半的forte則是「重」的意思（這裡的輕與重係指聲音的弱與強）。你可以在樂譜中看到許許多多「p」與「f」，那便是此二詞的縮略。但也可以倒過來，叫做「重輕琴」（forttplana），那便是俄語及某些國家的習慣。

## 初生之犢

有的樂史家說，鋼琴這樂器是在世界上還沒準備好的情況下出現的。這就要看你從什麼角度看問題。如果從煉鋼之類工業生產製造水準來看，不無道理。這只要看初出茅廬的鋼琴，由於沒有使用鑄鐵的弦框（而用木質的），也無特殊的琴弦鋼作琴弦（而是用銅、鐵質的）等局限，因而其聲音的響度與音質不能令演奏者和聽眾滿意，而十九世紀鋼琴製造之進步，顯然離不開當時的工業文明，便可理解了。

那麼是聽眾的耳朵沒準備好？也不無道理。人們聽古鋼琴已經聽了三個世紀，忽然要他們接受與古鋼琴不相似的新聲，不順耳是不足為奇的。然而從作曲和演奏那兩方面來看，鋼琴之問世就並非克列斯多伏里等忽發奇想而標新立異了。

與「鋼琴之父」是同代人的庫普蘭（Cooperin, Francois, 1668-1733），是一位古鋼琴的作曲與演奏大師。他總覺得兩種古鋼琴（即撥弦古鋼琴與擊弦古鋼琴）各有短長，都不如意。他想，假如有那麼一種鍵盤樂器，兼此二者之長而又避其短，那才理想。

當時耳目閉塞，訊息難通，這位法國的音樂權威竟不曉得，就在阿爾卑斯山南方，已經出現他所企求的新樂器。如此說來，鋼琴畢竟還是音樂文化所孕育、催生的一個產兒。

「未準備好」也許可用以解釋鋼琴在它的未成年期經歷的艱辛，它還胎毛未褪，毛病不少。巴赫在前後二十年中曾兩次被邀請對這種新樂器作鑑定性試奏，對它並不怎麼滿意（其說見後文）。

直到一七五〇年之際，有一架鋼琴被舶運到了英倫，它是一位伍德神父監製的。英國名人伯爾尼（作曲家、史學家、風琴家，廣遊歐陸，寫了大量有史料價值的音樂報導）對這樂器的觀感是：「其聲勝於撥弦古琴，強弱變化，層次分明。在此琴上彈奏韓德爾的《死亡進行曲》與其他莊嚴悲愴之曲，如能彈得有感情、有情趣，頗能激起一種驚喜之情。可惜的是，任何快速的樂曲無法演奏。」

這是一篇具體切實的報導，將當時鋼琴性能上的優劣之處都說清楚了。

頗有點像那時代歐洲諸國的互爭雄長，鋼琴與古鋼琴也共處一個多世紀之久，當然並非什麼和平共處，而是用了百多年功夫，最終才將它的老前輩從音樂舞台上擠了下去的。

一種相當有趣的現象：當那兩雄並存之際，許多作曲家在他們寫鍵盤樂曲的時候，並不規定用何種樂器彈奏其所作。那也便是從海頓、莫札特到貝多芬創作初期的古典派時期的事。海頓的奏鳴

曲等固然很多是爲撥弦古鋼琴而作，莫札特前期的鍵盤音樂作品，也是可以在古鋼琴與鋼琴中任擇其一來用的。而且直到貝多芬青年時代，這種可以兼容互易的局面也沒起多大變化。具體而言，如貝多芬的《月光奏鳴曲》，原來並不限定要用鋼琴，而也不妨在撥弦古鋼琴上彈的。

但是，在此時，一種微妙的變動出現了。貝多芬畢生寫了三十二部鋼琴奏鳴曲。到其中的第九、十首爲止，當時出版的樂譜上標著「爲撥弦古鋼琴或鋼琴而作」。但從第十一首起到第十四首（即《月光曲》），譜上所標的卻是「爲鋼琴或撥弦古鋼琴」了。次序的不同，難道是無足輕重的改變？孰主孰從，這變化正意味著競爭中的優進劣退。據記載，當時的人議論道：當人們愈來愈喜歡鋼琴的時候，也便越發不耐聽撥弦古鋼琴那過時的聲音了。

權力易手的過程，並非簡單的直線發展。像那位與莫札特交過手的柯萊曼悌（Clementi, Muzio），是鋼琴音樂與演奏史上的重要角色。當他去歐洲各地作旅行演奏時，鋼琴廠家從巴黎運去兩件他需要的樂器，一架自然是鋼琴，但還有一架撥弦古鋼琴。又如莫札特，他的二十幾部鋼琴協奏曲，絕大部分是特地爲鋼琴而譜，且由他本人在鋼琴鍵盤上向聽衆發表的。這個新興的樂器比古鋼琴更合他的心意，更能作爲他的發表工具。而這許多協奏曲，在其短促一生的作品中，位置之重

要不亞於他寫的歌劇與交響樂，反過來又成了鋼琴前程無量的絕好證明：儘管他那時所用樂器的音域很有限，音量也不行，與現代的鋼琴比起來像個小孩子！

## 取代古鋼琴

大約從莫札特晚期到十九世紀浪漫派時期，這百年間是鋼琴的盛世。經過百年較量，古鋼琴退居下風，鋼琴榮登王座。李斯特不是有「鋼琴大王」的尊號嗎？這身分是和他的藝術武器聯繫在一起而相輔相成的。在十九世紀二十年代之前，recital（獨奏音樂會）這個詞彙是不大為人所知的。正因李斯特等人的鋼琴獨奏會，才有這種音樂表演的名與實。在此之前，古鋼琴哪能擔當得起這種重任！李斯特開創了這一新局面，正證明了世間出現這樣一種可以獨當一面的全能樂器，一種可與現代管弦樂抗衡的樂器。

## 醜小鴨變成了天鵝

鋼琴之所以能在競爭中取代前輩的——鋼琴，不但因其性能上的特點，還因其一出世便開始了

不斷完善的過程。

先以其音域的擴大為例。古鋼琴的音域之小是可憐的。所以，如果在現在的鋼琴上彈巴赫、韓德爾等古人之作，用不到五組以外的高音和低音。鋼琴之父手製的鋼琴鼻祖，現在世界上只存兩架。到了莫札特時代的鋼琴，其音域與我們現在在幼稚園裡用的風琴是一樣的，即五組六十一鍵。

可是音樂在發展，不能滿足於這麼一些音。作曲者樂想的飛翔需要更寬廣的天地。等到莫札特去世的前一年，即一七九○年，鍵盤開始生長，而且長得相當快。英國一家勃羅德伍德（Broadwood）鋼琴廠推出了五組半的琴。再過幾年，六組的琴也出來了。雖說蕭邦和李斯特他們在十九世紀初還只能將就著彈這種音域的琴，但不久之後，六組半的琴也進入市場了。接著鍵盤又向著七組延伸，直至發育完滿，成為七組又三分之一的八十八鍵，這就是今天的標準音域。這樣一個範圍，足夠作曲家和演奏家的馳騁了。須知，這已經與一支管弦樂隊所擁有的音域旗鼓相當了。

固然有限的音域對於莫札特及前人們不一定是束縛，但對於「音樂的解放者」貝多芬來說，這卻使他不耐煩（且待後文細說）。這裡舉出蕭邦作品中一例，他的《圓舞曲集》中的第二首，是一

八三八年之作。此曲中有一處，據法國鋼琴名手、也是蕭邦作品權威柯爾托（Alfred Cortot, 1877-1962）的看法，從曲中的上下文來看，顯然應該高八度，只是屈從於當時鋼琴的音域，才不得不如此。

再說音響的改善，這也是各種樂器生命攸關的問題。古鋼琴的音量不夠，又無法變化其力度。即使那種有雙層鍵盤的，功用之一即為了強弱的變化，但至多是大段之間形成對比，並不能在每個音上作出變化，分清抑揚頓挫，或作出各種層次的漸強漸弱的效果。前文中提過，鋼琴即是「輕重琴」，它恰恰就是針對其敵手的這一致命弱點，以其力度有明顯而豐富的變化取勝的。至於響度，雖然一開始也不行，但歷經眾多名工巧匠的苦心試創，聲音越來越響亮，而且那力度變化的性能也不斷提高，更靈活，更細緻了！

至於音質，它更使撥弦古鋼琴相形見絀，自慚形穢！撥弦古鋼琴靠鳥羽之管或皮革之類做的撥子在鐵絲的琴弦上弄出的聲響，當時有人誇張地形容其為「拿把烤肉叉在鳥籠子上刮」，這樣的噪音與鋼琴一比，自然更加不堪入耳了。

鋼琴那獨特優雅的音質又從何得來？這關係到琴弦、琴槌等一系列問題，於後文中有關鋼琴製

造的部分再交代。

## 前一百五十年大事記

現在，且讓我們回過頭來一瞥鋼琴春秋中前一百五十年的大事，從中可以略見人類為了延長自己的手而創造出來的這個通靈的藝術機艱難成長的勝利史：

一七〇九年：克列斯多伏里製成世界上第一架「能輕能重的鍵盤樂器」（四組）。

一七二〇年：克式又完成一架鋼琴的製作。此琴今藏紐約大都會博物館（四組半）。本世紀八十年代，霍洛維茲用此琴錄了斯卡拉第 (D. Scarlatti) 的作品。

一七二六年：又一架克氏琴製成，現藏萊比錫博物館（約在這一時期，德人昔伯曼 (Gottfried Silbermann, 1683-1753) 也造了兩架鋼琴。曾請巴赫試彈，他認為琴鍵太重，高音嫌弱）。

一七四七年：巴赫訪普魯士腓德烈大王，在波茨坦宮再一次試奏昔伯曼的鋼琴。

一七六二年：英國樂人伯爾尼報導了巴赫之子J・C巴赫在英倫彈奏鋼琴，人們喜歡這樂器。

一七六五年：九歲的莫札特在倫敦第一次見到了鋼琴。

一七六七年：英人開始用鋼琴爲歌手伴奏。

一七七一年：在本年前後，美國政治家傑斐遜託人在倫敦買了一架鋼琴，以代替原先訂購的古鋼琴。

一七七七年：莫札特在奧格斯堡試奏斯坦因新製鋼琴，感到滿意，但埋怨其他人新製之琴彈起來時常卡殼。

一七八一年：柯萊曼悌旅行演奏，用鋼琴、撥弦古鋼琴各一。

一七九〇年：英國勃羅德伍德廠推出了五組半的琴。

一八〇〇年：在這前後，琴上黑白鍵的顏色起了變化，這之前與之後，黑白鍵正好相反。

一八〇八年：法人埃拉爾發明了復震奏裝置，現代平台鋼琴深受其賜。

一八一一年：立式鋼琴出現於市場。

一八二四年：李斯特在巴黎用六組的琴演奏。

一八二五年：鑄鐵弦框開始取代原先的木質弦框，是鋼琴製造工藝的重要革新。

## 乘潮而上進入盛世

從此以後，鋼琴便乘著十九世紀音樂文化的大潮，一路順風地前行。鋼琴工業不斷發展，市場興旺，特別是從美國開始自產鋼琴以後，新大陸的鋼琴製造業異軍突起，加入了角逐，這鋼琴市場也就更加火熱朝天了。

在十九世紀前五十年中，鋼琴製造史上記下了數不清的專利申請，你創我變，精益求精。工藝也就在這激烈競爭中日新月異。有關這方面的許多情況，雖然從事鋼琴製造的人們會感興趣，我輩愛好者卻可不求甚解。僅舉一事以見一斑。今天的人如果打開琴蓋，看到那琴弦的交叉排列，也許不以為意，但這其實並非從來如此，而是煞費苦心的創新。這是到了鋼琴已近百歲之年才被一些發明者想出來的。原先，弦都是平行直排，占地方大；改為交叉斜排，既省地方又省工本，也更加滿足了不斷增長的鋼琴消費者的需要。

十九世紀中葉以前，裝飾華美製作精工的平台大鋼琴，是一種只有高門華族的客廳裡才擺得下，

也才配得上其身價的奢侈品。比方像舒伯特這種寒酸的樂人，自己買不起，只好到有琴的朋友家去彈了。他曾去過一富貴之家竟是四千金各用一琴！

隨著鋼琴工業生產規模之擴大，產量也隨之大增，尤其因爲立式琴和各式各樣小型琴之普及，這一樂器終於進入了尋常百姓家的千門萬戶。仕女習琴，爲來賓們奏一曲，一獻身手，也漸漸成了中上流社會的時尚。連馬克思經濟困窘到曾經打算遷居貧民窟，從他給恩格斯的一封信中看到，他也不得不爲燕妮、勞拉二女學琴之事心煩（付不出學費）！

鋼琴竟成了某種標誌：顯示教養，賣弄身分，擺社交排場的標誌！當年，幽默大師蕭伯納在他的樂評文字《鋼琴信仰》與《賦格曲》中，對於彈琴不是出於自己喜愛，而是爲了彈給同樣對音樂無興趣的別人聽，以致彈者惴惴，聽者昏昏，差點兒打起呼嚕來等等庸人市儈相，好不奚落了一番。

## 氾濫與庸化

這也就是說，高雅的鋼琴，普及以至於氾濫了，也就無可避免地庸化了。很有意思，自然主義小說家左拉是講究寫實的，在他的名著《娜娜》裡，寫到粗俗不堪的藏嬌金屋這一節，左拉也沒忘

了為她安放一台立式鋼琴。而不識鋼琴音樂為何物的這位「優而娼」者，管它叫「五斗櫥」！這一個值得注視的細節，出現在書中一次眾嫖客聚宴的場面裡。

十九世紀末古鋼琴的復熱還潮，動搖不了鋼琴的陣地。然而，進入二十世紀，真正的勁敵來了。

首先有自動鋼琴的挑戰，這是一種從鋼琴這「藝術機器」中異化出來的真正的機器了，下文有一節專門談它。然後是留聲機、無線電廣播，接著爭市場的又有各種電子樂器，而老式的留聲機、唱片也進化為立體聲、高傳真的一代新似一代的音響設備，那真是咄咄逼人的競爭對手！

鋼琴的市場與群眾無可否認的受到了衝擊。不過，鋼琴倒也並未因為音樂消費方式的空前大變化而被淘汰，它並未因諸多競敵的圍攻而衰微不振。近百年來，當然再也不可能像上個世紀中那樣的風頭獨健了，但仍然在專業音樂者與業餘愛好者兩方面的圈子裡受到器重。而且它那廣泛存在無處不有的形象，也許是更為觸目了。

你當然忘不了那鐵達尼號冰海沉舟的大慘劇，也忘不了與船共命的那支樂隊，然而你還應該知道，在那場慘劇的舞台上也有鋼琴這個角色。從幾年前一篇回顧性的報導中才知道，那座海上行宮裡備有平台大鋼琴五架之多！

鏡頭從海上切向空中，若干年後，又一條轟動全球的大新聞：紐約上空爆炸了興登堡號大飛艇，在這豪華飛艇只能容下幾百人的客艙內，一架平台大鋼琴卻也擠了進去！事屬點滴，不也可想見鋼琴承二百載之餘烈，雄風猶在？

## 鋼琴的反對派

然而也正因其無處不在，也招來了反感，有不少人因爲無所逃於鋼琴之聲而憤然詛咒之。

自從上世紀末開始，人們便已聽到對它的怨聲了。

討厭鋼琴者有幾種人。有些人是討厭它變成了無聊的擺設，成了趣味低下的庸人市儈們的裝潢。

而爲數最多的人是因其製造噪音公害，令左鄰右舍大爲頭痛不得安寧。

琴音雖美，但是到了不愛樂人的耳朶裡就成了干擾。即使是對於愛樂者，也受不了隔壁傳來的無休無止的音階、八度等練習，樂音轉化爲噪聲了。

李斯特開獨奏會，聽衆神魂顚倒，如癡如醉。可是他住在威瑪（Weimar）的日子，卻曾因違反了當地市政不得開窗彈奏的規章，致遭市民抗議。上文提及的蕭伯納，也因爲他時常與姐姐起勁地

彈四手聯彈，引得房東發火。這兩則是十九世紀的舊話了。越到後來，繁殖愈甚的鋼琴也就越發成了都市文明中一種不受歡迎的對象，糾紛的來源。在鋼琴普及的東洋，對有琴的房客，房東要收更高的房租。還曾有鄰人因不堪其擾而採取暴力手段，造成流血慘劇的新聞。正因此，有的介紹鋼琴練習法的書中，特地介紹了怎樣在琴上加上隔音、消音材料，以及自建隔音小琴房等辦法。

樂人中也有不滿意它的。舍爾欣是德國的名指揮（他的夫人蕭淑嫻，是蕭友梅的姪女），他痛斥這個樂器，說它作為家用樂器，對音樂所起的破壞作用就像一種可怕的時疫！

另有一夥古怪的鋼琴反對派，這些人恨的是鋼琴用十二平均律，其音不純。當初巴赫之所以提倡推廣十二平均律，是因為它可以讓音樂在更寬廣的範圍裡自由轉調，這是近代音樂文化發展史上關係重大的變革。沒想到，後來又有這些求純者以此來否定鋼琴！的確，有些人聽覺得特別銳敏，又聽慣了應用非平均律的弦樂演奏，他們聽鋼琴上的音，會有不準的感覺，不大舒服。反之，聽慣了鋼琴的耳朵，再去聽弦樂器的演奏，往往也會覺得有的音似乎不大準。以前，小提琴家約阿希姆曾遭人指摘其音準有問題，其實是他用了非平均律。

劍橋有些追求純律者，曾發起要以一種音律純正的樂器，讓廣大聽眾從廣播中欣賞它。

到了一九三三年還有這樣的音樂演出，海報上標榜說：演奏聖詠曲、田園曲，用三架按照準確音律調音的鋼琴演奏，美妙驚人！

實際上，任何號稱音律純正的樂器，只能做到在某一個調內保持其純正，一轉到另一個調上，有些音就不純了，音樂會出現刺耳的怪音。這從反面證明了平均律之採用是合理的。

有趣的是，有純律的衛道士，也有平均律的辯護士。一九三二年，有人向倫敦某區法庭控訴某音樂學校的主持者搞不清音準，因此沒資格任教。起訴者即為一個「平均律協會」的名譽書記。對此，法庭當然只好不予受理。

除了求純派，還有懷古派。他們懷念起古鋼琴來了，於是古鋼琴又熱了起來。

但是，更值得注意的是，不滿於鋼琴的現狀而孜孜於革故創新的人們。

## 鋼琴的改革者

人們已經司空見慣，也彈慣了鋼琴上的鍵盤了，今天的各種電子樂器上，也仍然在沿用這種鍵盤。事實上，鍵盤這東西的歷史比古鋼琴還要來得古，早在中世紀的管風琴上便有它了。也正因其

古，它卻又成了一宗有問題的遺產。鍵盤起初是很簡陋的，並不像現在這樣的有黑有白，一組之中十二個半音。古代之樂簡單，管風琴主要爲人聲伴奏，追隨著人唱的曲調，鍵盤也毋須多麼複雜。

但音樂在發展，鍵盤上的音不夠用，只好隨時添加些新的琴鍵進去，將就著用。音樂越來越走到前面去了，而古老的鍵盤已成定局。這便使得鍵盤上的安排與我們的一雙手不相適應了。要讓手指適應不合理的鍵盤，彈琴者不得不在練習中付出更多勞動。

鋼琴的改革者要改造鍵盤，提出了多種方案。傳統的鍵盤是一條直線，但彈奏時，雙臂從中間朝兩端移動的路線更近於一條弧線。因此，有人設計了弧形的鍵盤，也有將鍵盤改成扇形排列的。

又如傳統鍵盤上的音階，是由左向右由低而高地排列的。但人的兩手，指頭排列是相反的。彈起音階來兩手的指法不一致，這也帶來了麻煩，於是有人設計出兩手分彈的鍵盤。在這兩個鍵盤上，音階的排列一正一反，這樣好讓兩隻手的指法一律，左右逢源，各得其所。

也用雙鍵盤而又與此不同的是，上下兩層互相對應的音相差七度，即是八度音程。於是原來彈起來很費勁的八度，到這種雙鍵盤上只需一舉指之勞，孩子的小手也不難彈了。

十九世紀的鍵盤改革中，最巧妙也可行的，無疑要數楊柯設計的那一種了。這位楊柯是匈牙利

人：他這發明曾經李斯特和安東‧魯賓斯坦兩巨頭鑑定，他們點了頭，認為可取。

楊氏鍵盤完全拋開傳統模式，另起爐灶。他把它佈置成一個六層的階梯。每一層的音都按全音階排列，而不像傳統的按十二個半音排列（全音階中，每個音與其相鄰的音之間，都是一個全音，故名。在德布西的樂曲中可以聽到用它寫的曲調）。每一奇數層都從C音開始，偶數層從升C開始，奇偶各層相錯而排列。鍵狹而短，約抵得傳統琴鍵之半。又因為改一字排列為多層立體排列，變得非常緊湊，八度之類大音程，彈起來也非常方便。尤妙者，十二種大調音階，指法都一樣。十二種小調音階也是一樣的指法。只須練好兩種指法，就可以彈所有大小調的音階、琶音等，而在傳統的鍵盤上，這種指法的不同練起來多麻煩！

種種改革方案只不過在鋼琴史上記下了一筆而已。直到如今，學習鋼琴的人還在與那個古老的傳統鍵盤苦鬥。世界上的一切鋼琴廠，看來也無意採用更科學更方便的楊柯式鍵盤，或其他各種好的方案。

這種已成的定局之難望改變，也與樂譜改革的情況差不多。傳統的五線譜雖然不大合理，但許多比它優越的記譜法不能取而代之。捨舊而取新，帶來的不習慣、混亂與經濟上的損失等問題太多

◎ 鋼琴文化三百年 ◎

鋼琴三百年

033

了。還是在古老鍵盤上彈老調與新聲吧！

鋼琴的革新者並不僅僅在鍵盤上作文章。

它的聲音也需要改良。它的聲音不能任意延長，是最大的弱點。有些人在這個難題上大動腦筋。有的設計是改槌擊發聲為以弓擦弦發聲，然而這樣一來，它便化為有鍵的提琴，鋼琴也就不見了（其實這又是老調重彈，上個世紀早已有過讓提琴鍵盤化的試驗，那種樂器演奏時一手搖輪使之擦弦，另一手按鍵而奏）。這種取消鋼琴特色的改革似乎是多此一舉。延長琴音還有一策，即在琴上近弦的一端開一洞，讓一股氣流通過，以幫助琴弦繼續維持其振動。

還有各種有趣的試驗。有人想用音叉代弦。這樣做，不會走音，自然也就省了調音之煩。但是，音叉之音雖然清純，泛音卻少，雖然因此可以作為最佳的定音工具，但以這樣的音色取代鋼琴弦，反而使琴聲變得貧乏無味了。

## 鋼琴的變種

以上種種都是在樂器本身上動手術。與這類改革似同而實異的新思維，乃是兩個世紀之交湧現

的一種鋼琴的變種——自動鋼琴。

對於這個已為樂史陳跡、功過參半的發明，不免要稍微多絮煩幾句，因為它是個饒有趣味的話題。

鋼琴雖然像架機器，離開人的一雙手便成了死東西，可是這個怪物則脫離了主人而獨立了。外表上看來，它保持著一台立式鋼琴的模樣，但因其肚皮裡裝了不少機栝，比一般的琴大些，那上面的鍵盤也仍可用手彈奏。

其實這種將樂器機械化、自動化的實踐也由來已久了。自從中世紀以來便有了各種發明，從龐大的鐘樂、機械風琴、奇妙的機器人管弦樂隊（梅采爾 (Nepomuk Johann Maelzel, 1772-1838) 曾製作了這種令人驚訝的奇器，此人為貝多芬之友，節拍器也是他發明的。貝多芬《第八交響樂》中詼諧的第二樂，帶一點兒與他開玩笑的意思），直到小巧玲瓏的八音盒，都是想要樂器自動為主人服務。自動鋼琴無非是這類玩意兒的一個新發展。

十九世紀末到本世紀初，首先出現的是一種彈琴機。它有一大排假指，將此機推到鋼琴跟前，使其一指對一鍵，開動起來，它便在機器的控制下自動彈奏了，這也像是一個會彈琴的機器人。大

鋼琴家帕德瑞夫斯基（Ignacy Paderwski, 1860-1941）（後來曾任波蘭總理），當年還打電報到美國去訂購一架。

隨後這種自動彈琴機進一步完善，並且將其裝進鋼琴裡面，合而為一，使用起來更方便了。自動鋼琴的自動控制，主要透過有孔紙帶來實現。這種紙帶上的孔眼是按照樂譜來製作的。當紙帶在琴中通過時，有孔處便讓氣流吹過去帶動機栝，促鍵叩弦。店家有製成的紙卷供應，許多還是名手演奏的記錄。自動鋼琴的這種可以記錄實際演奏的功能是更有價值的。因為，那時留聲機、唱片還頗粗糙簡單，有些名手的演奏，幸有自動鋼琴的紙卷才得以保存至今，供後人欣賞，成了珍貴的文獻資料。德布西、理夏德·史特勞斯、馬勒、蓋希文等人，都曾在自動鋼琴上留下他們彈奏的記錄。

英倫有一家音響博物館裡收藏著大量的自動鋼琴紙卷。

主編過《牛津音樂指南》的斯科爾斯，當年為這種紙卷撰寫了許多樂曲解說，又寫了一本《怎樣利用自動鋼琴紙卷欣賞音樂》。

還有一則前幾年的新聞，也與自動鋼琴有關。新發行一張《藍色狂想曲》的唱片，其中協奏者是現在的一支爵士樂隊，獨奏鋼琴的，卻是已故多年的此曲作者蓋希文！那獨奏部分的音響便是利

用當年在自動鋼琴上錄下的紙卷。

人只有一雙手十個指頭，而且彈時也難十指齊下。自動鋼琴可以不受此限制。三十多個音組成的和弦，高、中、低三個音區同時並奏，它都可以勝任愉快。現代樂人中有兩位大師是賞識這種機械樂器而用其所長的。伊戈·斯特拉溫斯基（Stravinsky, Igor, 1882-1971）有一首《作品7第1號》便為它而作。一看那樂譜便知道，為什麼只能交給自動鋼琴去彈了，那是記在五行譜上的，三行高音譜表，兩行低音譜。一般的鋼琴譜只用兩行。

質量很高的自動鋼琴，對演奏的速度、力度等的調控可達到相當精細的程度，複製員人的彈奏，幾乎像照片一樣可以亂真。

然而，「機器不是人」，再好的機器（有的可以做出十六種層次的力度變化）的演奏，與活生生的人的演奏相比，終隔一層。因為，藝術性的演奏是一種變動不居的微妙創造，音樂如果機械化了，便喪失了生氣。至於質量差的機器，加上製作不精的紙卷，那效果便是小說家毛姆在其《雨》中所形容的那樣，是可憎的。

許納貝爾（Karl Schnabel, 1882-1951）這位貝多芬作品的演繹權威，很討厭自動鋼琴。有家琴

◎ 鋼琴文化三百年 ◎

鋼琴三百年

廠請他在新產品上一試，他以這種機械不能再現演奏者的演繹為理由而拒絕。廠家聲稱，他們的產品可以將十六種不同層次的強弱變化再現出來，許納貝爾說：「這已經晚了，不久前我恰好做出了第十七種」。

自動鋼琴雖然不無可取之處，但絕不能認為是鋼琴史上的進步，實際上可以說是鋼琴文化的退化。這東西之風靡一時、一世，主要是利用了留聲機、唱片還很幼稚，而人們的音樂消費需求空前旺盛的時勢。它既適合於口味不高的家庭娛樂（不只可用來聽，還可伴唱伴舞，又是玩具、擺設），也可為酒吧、舞廳的老闆效勞。這種機器「洋琴鬼」（舊時人們以此稱呼夜總會、舞廳裡彈鋼琴者）比活人好使喚，不怕它消極怠工。據一九二〇年統計，當時全美國的鋼琴總產量三十六萬四千台中，自動鋼琴竟達七成！讀《赤都心史》，可以看到在當時生活艱苦的莫斯科，瞿秋白也見到一架自動鋼琴，義大利造的，琴中自動奏出了《蝴蝶夫人》選曲。

五十年代，早被唱片、廣播擠出市場的自動鋼琴，忽然又死灰復燃，連早已靠邊的舊機器也拿出來修理以便出售。

## 鋼琴仍有生命力

曾經氾濫如洪水的電子樂器——電子風琴和電子琴，奪占了相當大的一部分鋼琴市場。這種樂器，音響的力度不能由指觸來變化，音質有虛假感，再配上機械的自動伴奏，這些都不能不使愛樂者反胃。電子琴輕便，利用耳機既可自練而不擾他人，也可用以進行多人的教學，但仍不能代替鋼琴。

二十世紀以來，鋼琴的真正勁敵，可能是不斷改進的音響工具，如留聲機、唱片、錄音機等。

往昔的人們只能依賴鋼琴在家裡認識交響樂的時代一去不復返了，唱片中的貝多芬交響樂，與鋼琴改編本中的貝多芬交響樂，相去之遠，一個好比是讀文學名著的原本，一個則是看縮編、簡寫本！

面對各種挑戰、危機，已有三百歲高齡的鋼琴，仍然留在音樂舞台上。愛樂大眾仍然在彈它、聽它。鋼琴的國際比賽頻頻舉辦，奪魁者名聲鵲起。「駕蝴派」演奏家的唱片暢銷，音樂會門票黑市高價驚人⋯⋯。

那麼，無論從雅俗兩方面來看，這個古老而長青的樂器，依然是有生命力的！

## 4 藝術機器的奧妙

最龐大、複雜，也是西方最古老的鍵盤樂器是管風琴。它不是一件通常意義上的樂器，而是一座建築物，它那最低音的管子要好幾個人才搬得動。有位音樂家回憶小時候跟在教他彈琴的教師身後，走進管風琴肚皮裡去修理它，手中持燭，為師照明，心裡惴惴的，害怕星火燎琴，釀成大禍。

鋼琴的功用在某些方面勝過管風琴，但它複雜精巧的機構卻安放在一個不大的空間裡，這又像一只錶，那錶殼裡安著的是一家微型工廠。

### 鋼琴的心臟

要瞭解這架由近九千個零件組成的藝術機器的奧妙，主要是認識它的心臟——擊弦機。自從鋼

琴出世以來，克列斯多伏里、昔伯曼、斯坦因（Stein）、埃拉爾等名匠師的心血，大半是傾注在對擊弦機的改進上。

我們彈鋼琴，手一觸鍵，琴聲鏘然而作，要長要短，要輕要重，無不如意。人琴之間的親密聯繫，主要就是透過這擊弦機而實現。鋼琴一生的初期百餘年中的不斷改進，以及各家製造者之間的「爭鳴」，也主要是在這擊弦機上動腦筋，下功夫。

打開琴蓋來看看，每一個琴鍵的後端，連接著二十幾個小零件組合起來的一串東西，其貌不揚，平淡無奇，其實它是巧奪天工的一大創造。

擊弦機要解決的麻煩問題，主要在於對小槌的控制。既要教它極靈敏地去叩擊琴弦，又不能讓它呆在弦上，妨礙了琴弦的振動，更不能任其自說自話亂打一氣。

琴鍵一按下去，小槌便叩弦，一擊之後，它迅即閃回了，所以它不會阻止琴弦振動。絕妙的是，小槌並非完全固定在擊弦機上，當它受到了推動，打向琴弦的一剎那，它便暫時脫開，等到擊弦之後彈了回來，又被安安穩穩接住了，此即所謂「斷聯」，也可稱為「脫接」。擊弦機對小槌的一擒一縱，讓人聯想起傳統的機械手錶中那個擒縱器。鋼琴擊弦機中與此功能有關的那

個零件也稱為擒縱器（escapement）。

於此，必須補敘一筆制音器的作用。

未觸鍵之前，琴弦默然無聲，這是因為有制音器捂住了。每一個鍵都連接著一個制音器。當你按下琴鍵使小槌打向琴弦，制音器也立即閃開；你一放開琴鍵，那制音器立刻又把弦捂住，琴聲嘎然而止。倘若可以說小槌是彈音符的，那麼，制音器便是彈休止符的。若沒有休止符，也不成其為音樂了。

早期的鋼琴製作，有些產品就因為擊弦機的問題而過不了關，彈起來令人煩惱。有的是在放掉琴鍵之後，小槌亂打不止；有的琴則讓制音器緊跟著小槌捂上去以對付它亂打的毛病，這一來，彈出來的音都成了斷奏。

自從這些難題過了關之後，鋼琴對古鋼琴的競爭力大大提高。不同的匠師又各運其巧思，造出機制不盡相同而各有所長的擊弦機，也就使其樂器各有特色，而樂器的特色又影響到演奏與樂曲的風格。例如，用所謂維也納式擊弦機的琴，彈起來輕快流利，但音量不大，音質偏輕；英國的勃羅德伍德式擊弦機，則彈起來沉重些，音質深沉、宏亮。前者，莫札特一派人喜用；貝多芬卻更賞識

後者。

## 琴槌雖小，關係非小

莫小看小小琴槌，鋼琴的音質優劣，小槌是重要關鍵。它變成我們今天所見的這種模樣，也是經過一步步演進而來的。假如從始祖時代起，將一代又一代的小槌排列起來展覽，就可看到它是由小變大的。但更重要的變化是在於槌頭上包著什麼與如何包裹，這有更大的變化與學問。

當初只用麂皮之類薄而軟的材料，到了十九世紀才用氈。現代鋼琴上用的小槌，包上了好幾層氈，看上去倒像個夾心花式蛋糕。這裡外幾層的氈又有軟硬之別：外層的軟，裡層的硬。這又對音響的好壞有關係，目的在於使小槌與琴弦相撞時，堅硬的槌心壓擠著軟軟的外層，讓它與琴弦保持一定時間的接觸。根據聲學試驗證明，槌、弦相接的時間長短，對泛音的產生有影響，而泛音與音質、音色大有關係。

琴槌雖小，關係非小。在決定一架鋼琴的諸因素之中，根據研究認為，小槌質量要占百分之二十五的比重。

正因為如此，以前它是專門有自己的工廠的。在鋼琴生產的各道組裝工序中，到了最後的修整過程，調整小槌從而調整音質，是一項重要工作。假如這件事做得粗糙，以致音質參差不一，那聽起來是很不入耳的。

## 美化、強化弦音的共鳴板

在決定鋼琴音質好壞的諸要素中，占百分之五十比重的是音板。它就好像一把提琴的琴身，加強、美化和傳送著琴弦上發出的音響。離開了這個敏感的共鳴體，你只能聽到一點微弱而又貧乏的聲音。有過這樣的故事，說什麼帕噶尼尼曾因為有人懷疑他只是靠了名貴的提琴才拉出好聽的音樂，便在一只皮靴上裝了琴弦，拉出了同樣美妙的聲音。那當然只是美麗的童話而已。

鋼琴的音板是木質的，用幾塊木材拼接而成。選材、製作，工藝複雜，對它的多方改進，也是鋼琴製造史上的重要篇章。為了增強其共鳴，有人在音板上附加一個箱形的共鳴器；也有人試驗過雙層中空的音板，這也許是從小提琴的結構中得到了啓發。

音板假如有毛病，或者使用日久出了問題，琴音便會明顯地劣變。我們知道小提琴這種樂器一

般是年代久的聲音好，中國七弦琴也如此：鋼琴屬於耐用商品，用幾十年不成問題，但卻不是越舊越好，原因之一就是琴弦的強大張力可能使音板受不了而變形。須知，全部琴弦張緊到應有的程度，一架平台琴的總張力爲二十噸！當然，在工藝上對此也採取了一些對策。

決定琴音優劣的三種主要因素中，除了小槌和音板，就是琴弦的問題了。

## 弦上之音大有奧妙

鋼琴弦要用琴弦鋼。琴弦鋼是一種特殊的鋼種，工藝要求很高。往昔的古鋼琴是用鐵絲和銅絲，張得也不十分緊，那音響自然也不能與鋼琴比了。即此一端已可想見，鋼琴這近代新興樂器的發展完善，完全離不開近代工業與科技如火如荼的發達，所以也不妨把它看成工業文明的一個寧馨兒。

每根琴弦的平均張力是一百八十——兩百磅，合起來是一、二十噸。如此巨大的張力主要由弦框來承擔。老式的弦框是木質的，實在吃不消。何況十九世紀以來人們愈益追求宏大的音響和燦爛的音色，也就需要用更粗的弦，更大的緊張度，木質弦框無力承受，於是鑄鐵弦框代替了它。這又是鋼琴大事記中很重要的一條。

弦音中大有奧妙。試在低音部分輕叩一鍵，任其延長。側耳靜聽，不難在聽到此音之後隨即聽到一串音相繼而發，有高八度、高五度、四度以至兩個八度的音等。這些聲音飄在那個基音之上而與之相諧和（其中也有不諧之音），這就是泛音。它乃是一種關係到音質、音色的重大因素。琴弦上釋放出的泛音，與基音一起，又透過音板的共鳴而被加強與加工。

鋼琴上靠右手的最高音部分，聲音不如中音區的悅耳，為什麼？音愈高，弦愈短，泛音也愈少，音質也就差了。但最低音的音區由於大量的泛音而又使基音不分明了。所以，要辨別最低的幾個音的音準是不容易的。於此又可知鋼琴的弦上之音裡包含著複雜而微妙的科學道理。對這些問題的研究，不但有利於製造工藝的改進，還可用之於鋼琴的演奏與教學。

## 為人增加一隻手

看上去簡單而平凡，實際上很巧妙而且極為重要的裝置是踏板。

最重要的是右踏板。它是用來控制那些制音器的。你右腳一踩下去，所有捂在弦上的制音器都離開了琴弦。琴弦自由了。此時，你按鍵之後雖然放掉它而琴音仍然不止。這樣一來你那些本須繼

續按著的手指，不就可以騰出來去彈別的鍵了？。右踏板的這一妙用，使得作曲者可以把織體寫得更複雜些；而彈琴者不用右踏板，許多寫得複雜的鋼琴曲就無法完整地彈出來。

右踏板的作用還不止此也，它使制音器離開琴弦後，不但使已彈之音繼續鳴響，同時又讓那些被解放了的空弦也與之「同聲相應」，加強了共鳴，聲音更加宏亮了（所以有些人管它叫「強音踏板」，而且在需要響亮熱鬧的效果時濫用了它）。增加響度，並不足為奇，奇妙的作用在於共鳴之中有以上說過的泛音的交融，產生出新的音響，浪漫派和印象派正是從這方面運用踏板，大大開拓了鋼琴的表現力，其說見後。

左踏板的作用比較簡單些。它使弦音減弱，音色也有所不同。在立式琴上，踩下左踏板，小槌便向琴弦靠近些，叩弦的力量就輕了。在平台琴上，則是使小槌向一側稍稍偏移，只叩擊每一組弦中的兩根或一根弦。這樣的音色變化，比立式琴為明顯。

中間那個踏板，可以說是與音樂表現無關，只是用來對付鋼琴噪音的一種對策手段。踩這踏板，一條絨布之類的東西放下來，隔在弦上，弦音變得更輕，但發悶了。

可是另有一種中踏板是絕妙的發明，它也像右踏板一般，可以控制制音器，讓彈過的音延續下

去。所異者，右踏板是讓全部制音器統統放開，而此種中踏板，只讓你彈過的那個鍵的制音器放開。這對彈奏複調性的或和聲織體複雜精緻的作品最爲得力了，可惜的是裝置這種踏板的琴並不多見。

這樣便可以按照需要來延長某幾個音而不致於造成不必要的一片混響。

# 5

# 鋼琴的生產與消費

市場今昔

有關樂器製造生產銷售的情況，過於專業性的不宜多談，但如果與樂史背景聯繫起來，有些話也就不那麼枯燥無味了。

鋼琴工業先驅者中，有幾位老闆是很不凡的。他們是樂而優則從事工商的資產者。例如，曾與莫札特比過高下的柯萊曼悌，他不但是演奏名手，而且在作曲、教學上都是對時人和後人頗有影響的。他寫的小奏鳴曲，今天的琴童都要學。他編著的《名手之道》，迄今仍為鋼琴家和教育家所推崇。後來他從授琴所得的高學費中積累了一筆資金，當起柯萊曼悌鋼琴廠的老闆，產品是當時名牌

之一。有趣的是，首創夜曲這一本體裁而且對蕭邦的樂風有影響的那位費爾德（Field, John, 1782-1837），當年便曾受僱於克氏之琴行，他做的活兒是彈奏本牌樂器以招徠買主。

蕭邦書信中常可見到一個人名──浦雷耶。當時各種牌子的鋼琴中他偏愛的是浦雷耶家的出品。這父子倆都不是腦滿腸肥的市儈，他們是眞正的行家，都寫了數量很可觀的作品，其中有交響樂、四重奏等大型樂曲。

十九世紀的前面幾年，鋼琴生產中居上游的是英、法、奧這三國。英國的名牌是勃羅德伍德和柯萊曼悌；法國是浦雷耶和埃拉爾；後者是平台琴上的複震奏機的發明者。沒有他這發明，像李斯特改編的帕噶尼尼的《鐘》（La Campanella），其中的同音快速反覆便彈不成了（這種快速的同音反覆，在平台琴上可以達到一秒之間十二次，立式琴上應可達到八次）。

一八五〇年以前，這種高級奢侈品，只是在規模不大的工廠裡由熟練工人主要用手工方式進行生產，供音樂家與富裕的愛好者享用。那時的產量自然不會很大，但也毋須提高產量，反正銷售量不可能大，而利潤卻已不小。

那時的價錢呢？一個熟練工人或從事文書工作的人，需要付出相當於他一年所得，才買得起一

架。具體數字是一台立式鋼琴要五十磅，平台琴是一百四十磅。

自從十九世紀中葉以後，鋼琴產量大增。這既反應了文化市場的需求，也顯示出了分工合作與機械化生產的威力。一架鋼琴已經不再是一家小而全的琴廠的自給自足產品，那幾千種零件開始由若干家小廠或工作坊去分頭製作了（以當代美國鮑爾德文（Baldurn）琴廠為例，它生產的琴，擊弦機來自墨西哥，弦框和金屬零件也是由本國其他工廠提供的）。

上世紀末的一八九四年，蕭伯納在一文中提到當時的琴價：花二十五磅，便可到手一架質量過得去的琴了。再往後，從一九一四年之際的售價，更可見出鋼琴市場上供求關係的變化。那時的平均價格在一百磅以下。一架名牌的貝希斯坦琴（Bechstein），立式的，也只要此數一半，非名牌的，三十磅就可以買得到，甚至還有更便宜的，十五磅一架。從人們的收入水準來對照比較，琴價只抵一八五〇年的一半（再看一個具體數字：一九一〇年，哲學家羅素任三一學院講師，年薪二百一十磅），那真可謂西方鋼琴消費者的黃金時代！

此乃第一次世界大戰前的事，也正是茨威格書中的「昨日的世界」吧！到了兩次大戰期間，由於諸多因素影響，鋼琴市場擴張的情勢停了下來，而且現出了「下世的光景」。然而看看那產量：

本世紀二十年代，單在美國，年產便是三十四萬多台。又根據隨後幾年中的統計，那裡的城市居民中半數擁有鋼琴。

自動鋼琴、留聲機等的衝擊，使鋼琴生產一落千丈。從一九二七年到一九三二年，美國從年生產二十五萬台跌到兩萬五千台，真慘！英國減產了三分之二。為了改變這種不景氣，在大為縮小了的市場上湧現出一批體型縮小了的便宜貨，而此類小型琴也正投合消費者不那麼寬裕的居住空間與錢袋。不過，高級優質名琴依舊有其吸引力。有一家貝森朵夫（Bösendorfer）琴廠，上個世紀僅在奧地利有市場，忽然打進國際市場，一躍而成國際名牌了。傳統的名牌更有其長盛不衰的優勢。德國的史坦威（Steinway），穩坐世界名牌第一把交椅。特別是它那高音的音質，別家是趕不上的。在漢堡的這家琴廠，月產百餘架高級品。一九七三年已為美資收買而去，變成了美國廠的子廠了。美國的史坦威也一直以優質保名牌。要購買必須提前訂貨。這牌子的一架，抵四架日本山葉琴之值，該廠對顧客還有免費保修三年的優待。江蘇某音樂學院買了一架，後來廠方派技工來瞭解它的保養情況，一看校裡竟將這樣名貴的樂器隨便放在不利於保養的地方，當即提出了意見。

一九七二年的統計數字：全美國有一千五百二十萬人彈這樂器。

恰似從前北美在鋼琴市場上的後來居上，第二次世界大戰之後，東洋又成了逐鹿中的一強。自從昭和年代起便努力用本國貨的鋼琴來裝備中小學的日本，到了一九六九年，產量高居全球之首，年產二十五萬七千台，比美國還超出三萬五千台。日產的音樂會大平台琴，連某些最愛挑剔的所謂世界級演奏家也樂於選用。日本居然也成了「鋼琴大國」！從一九九○年的報導中得知：一九八九年日本鋼琴外銷又受到韓國的衝擊，從每月三萬多台猛跌到四千。韓國每年外銷已達三十萬台以上，而成了新霸。

一九七九至一九八四年間，平均琴值從八百五十美元上漲到二千九百美元。這當然與成本提高等因素有關係，並非是預期西方世界往昔的鋼琴熱再度重來。

市場競爭中往往有噱頭場面。如一九七七年，美國的電視上有日本山葉與史坦威這兩家的「鋼琴論戰」。起因是在此之前有個鋼琴家演奏時，屏幕上露出了前者的牌子，史坦威迷為之嘩然。在論戰中，史坦威一方面抬出了霍洛維茨這位鋼琴泰斗，山葉派則由引起這場風波的瓦茨應戰。

這無非借重鋼琴家的名聲做商品廣告罷了，而且也並不新鮮，古已有之。一八二四年六月，李斯特首次在英倫露演，音樂會海報上有那麼一行⋯⋯「大師將使用的是埃拉爾新近取得專利權的大鋼

琴」。

## 調音師這角色

這裡要插入一個話題，雖然談這個問題不免要牽涉到枯燥的聲學、律學和技術性的東西，但此事關係到鋼琴的聲音，其中有些情況是鋼琴的主人們不可以無所知的。這是關於如何為鋼琴調音的問題。

每一架新琴出廠之前必須調好音，調音不是一次而是三次。第一次要比標準音高調高四分之一音，第二次調要比標準音提高八分之一音，第三次才按標準音高來調。每兩次調音之間相隔四、五天，從初調到第三次之間至少要十八天，但它會走音，仍不穩定，所以用戶買回去不久之後還得調，即使音穩定了，每隔一段時間就調一下，仍然是不可缺少的。

所以，哪兒有鋼琴，哪兒就有調音師的生意。《美國夢尋》的作者特克爾寫的一部《幹活》，其中也有調音這一行。他自白道：雖然人們不太看得起他這種活兒，每當他腰際綁著工具袋上高樓大廳裡去調音，門房只許他乘雜役用的電梯上去，但他還是不想蒐羅了三百六十行各種人的自白。

改行，吸引力來自好琴的聲音，一架名牌優質琴，那琴聲讓他忘記了自己的卑微。

對於有音樂耳朵的人來說，一架荒腔走調的琴上彈出來的聲音，是可笑、可嫌、也可怕的！正因此，穆梭斯基才作一首鋼琴曲，描畫一位女士在琴上彈著那首到處都彈個不休的《少女的祈禱》，而那架琴是走了調的（不可理解的是，鋼琴家霍夫曼年輕時候，有一回去安東‧魯賓斯坦那裡上琴課，那裡的琴已走音不準，大師卻不以為意）！

調音只用一把調音扳子，憑一副好耳朵。有功夫的，不費太多時間，便使你感到調好的琴音有如重新擦亮的鏡子，煥然一新，諧美無比。水準差、缺乏經驗的調音者，可能要磨上半天而仍然使人聽起來不舒服。

調音有一套程序，一般的調法，主要利用八度、五度、四度這些音程來核準，調音師一面轉動扳子鬆緊琴弦，一面敲擊著這些音程，聽其是否符合音準和音律。

這「律」便是「十二平均律」。

如何聽出其準還是不準呢？那個 a = 440（即每秒振動的頻率為 440）的音高是公定的「國際音高」。從前是以音叉為準，現在還可用電子調音器。但定好這標準音以後，其他的音只靠耳朵來聽。

其中又有個法門，便是聽二音同響時的「拍」聲。最和諧無間的是同度與八度，沒有「拍」聲；其他的不十分和諧的便相干涉而產生「拍」。和諧度越差，「拍」便增加。調音者正是利用這「拍」的多少來核對音程是不是準了，而我們一般人只能大體上聽得出它們和諧與否而已。

既有電子調音器，當然也可完全依靠它來調音。但用儀器調出來的，理論上是準極了，其實效果卻未必能讓演奏家滿意；反而是富於經驗的調音師精心調出來的更悅耳。

有一篇談調音的文章，談到調五度音程時，提醒說：「你有調得太純的危險！」（純律中的五度是純的，平均律中的五度則不純）。

這又牽涉到鋼琴之音不純的問題，不純者是指平均律不如純律準。有一位調音師發妙論，他說：「鋼琴是調不準的，因為平均律本來就是一種不準的音律。」從以上情況來看，鋼琴上的音豈非與平均律也不完全符合呢！筆者曾見過有位盲人調音師，失明讓他摒除了外界的部分干擾，反而有利於審聽音律的出入。在鋼琴熱的中國，調音業也像授琴業一樣的吃香，只要看看有些上了年紀的調音者，那樣幹勁十足地從南到北奔波，便知其獲利甚豐了。但這飯碗也不是容易捧的，使用那個調音扳子，並不輕鬆；在嘈雜的環境中進行長時間的調音，也絕不是一件愉快的事。

# 奇琴種種

鋼琴從十九世紀中葉以後，定型為平台型與立式琴兩類，但在那前後也曾有過種種不同的變體。

方型琴——像個長方形的台子，十九世紀初，這種琴暢銷西歐北美，很為樂人所重。又過了二、三十年，卻不再流行了，淪為拍賣行、古董店中貨色，甚至成了梳妝台或酒櫃的代用品。到本世紀五十年代，忽又走紅，熱心購求者不乏其人。

長頸鹿琴——其實別無他異，不過是將平台琴的弦列從水平改為直立，那樣子自然有點像長頸鹿了。

立式大鋼琴——也類似長頸鹿琴，不過把安放弦列那一部分豎立在鍵盤後面，向上發展，琴身做成大書櫥式樣。柯萊曼悌廠有此產品，高音弦短，空出來的地方正適合用來放樂譜。海頓很欣賞這種琴。

移調琴——透過移動鍵盤來達到可移調彈奏而毋須改變指法，從前就在管風琴與古鋼琴上試行過。移調鋼琴也是用了移動鍵盤實現移調的方法。

◎ 鋼琴文化三百年 ◎

鋼琴的生產與消費

*059*

足鍵琴——琴下裝了用雙足演奏的鍵盤，就像管風琴一樣。據考，莫札特、孟德爾頌、李斯特和舒曼都曾擁有此種樂器。它最大的用處是可以在家練習彈奏管風琴曲，當然更可以彈奏為它寫的樂曲。舒曼的曲目中便有好幾首這種樂曲。

雙體琴——將兩架平台琴合二為一，可以讓兩人面對面地彈雙鋼琴重奏。這種琴當初是法國浦雷耶廠專利的。

遊艇琴——一種小型立式琴，鍵盤可以疊起來節省地方。

抗損傷的鋼琴——這種也許可入「鋼琴無雙譜」的商品，出現於本世紀五十年代，是為適合前線軍人使用而特製。廠家對它的廣告介紹，讀起來頗為滑稽，令人忍俊不禁：「……琴蓋設計成屋頂形，使酒瓶酒杯均無從放置。出於同樣的考慮，琴蓋上無一處為水平面，踏板蓋鑲以銅片，以防足踢損壞。琴體上的邊角部分皆成弧形，庶不致碰傷頭部，也保護了樂器。琴鍵亦鑲銅，免遭香菸頭的灼傷……該樂器耐受熱帶氣候以及運輸中的傷害。」

各種效果踏板的鋼琴——早期的鋼琴，正經的踏板尚未引起重視，卻有不少製造效果的裝置，有些樂器上，此類踏板竟有五、六個之多。例如，有的能發擊鼓之聲，有的其聲如鈸，有「巴松踏

板」則可以使琴聲有巴松管風味。鼓鈸效果又是爲了製造所謂土耳其風，這種土耳其風的音樂在十

九世紀之前是很時髦的東西。莫札特的作品裡也不難找到它。

此類俗不可耐的附加物，後來終於被全部淘汰。

# 6

## 機器怎樣通靈

人們辛辛苦苦創造了鋼琴這樣靈巧的樂器，可是要使它成為馴服工具，彈出美妙的音樂，還得付出艱鉅的勞動。這種有鍵盤的樂器，似乎比別的樂器都好學，連一個雙目失明的人也可以在這上面摸出音階來，音律準確，聲音悅耳，絕不像初學小提琴者在琴上「鋸」出來的聲音，難聽又不準。

但要在鋼琴上得心應手地彈奏樂曲，絕不是一件簡單的事。要當一個一般水準的專業演奏者，必須投入練習的勞動量有多大？有人估計是以每天七小時計，要練十年。

### 從六指彈到十指彈

鋼琴三百年，既是一部樂器史，同時也是一部演奏史。這不是非常有意思的事嗎？人是在不斷

學習怎樣使用自己的創造物中完成其創造的！

怎麼彈，如何練，今昔相比，變化很大。十九世紀以後的人假如看見前兩個世紀的人彈鍵盤樂器，基本上只用中間的三個手指，大、小二指都垂在鍵盤外面不大用，當然會大爲驚訝。還有那種讓第二指從第三指（中指）上邊越過，只用二、三指交替著彈上行與下行的音階，都是今天最忌的，一般的琴童看了都覺得好笑。但古人習慣成自然，只用六個指頭和這種怪指法，彈起來卻又相當的快速而流利。你試彈彈古時的鍵盤音樂看，儘管是用十個手指，也並不是那麼好彈的。

從一些古人畫的淑女撫琴圖上，可以很清楚地看到只用中間三指而讓大、小指垂在外面的彈琴姿勢。

巴赫是大、小指的解放者。雖屬他教自己的兒子不用大指，除非要彈距離較大的音程，他自己卻自由運用，不再讓它們掛在鍵盤之外，而是移到鍵盤上了。

說起來有點滑稽，古指法還有這種規矩：區分「好指」與「壞指」，各用以彈「好音」與「壞音」。中間那三個手指是「好」的，用以彈重拍上的「好」音，另外兩指則是「壞」的，彈輕拍上的「壞」音。這大概已經比只用六指有所發展了。

巴赫雖已開始解除了對大指的禁令，但他仍多利用兩指交替從上面越過的指法，並沒有用我們今天讓大指從其他指下穿越這種指法。他有時甚至用小指從無名指上邊越過，這在後人看來何其彆扭。

從巴赫到貝多芬，這其間經過了三、四代人的漫長時間，當年輕的車爾尼（Carl Czerny, 1791-1857）拜貝多芬為師學彈琴時，老師指點他要注意運用大拇指，當時他還覺得頗為新鮮。

早期彈鋼琴的人只注重手指的操作和訓練，並不大考慮腕、肘、臂的作用，那時彈琴動作平穩、文雅之極。前幾年播放過一部法國人攝製的貝多芬傳記片，從中可以看見貝多芬彈一段慢板音樂，就像是此種風格。後來人們漸漸瞭解到彈奏中手指與手腕等以至整個身體之間的關係，老式彈奏法便為更加合理的彈奏法代替了。

十八、十九世紀之交，鋼琴演奏形成了不同流派。一派像莫札特、洪麥爾（Nepomuk Johann Hummel, 1778-1837）等，他們在鍵壓輕而擊弦機靈活的維也納式鋼琴上，用輕妙流利的觸鍵，彈出風格優雅的音樂。

另一派則主要使用英國式的鋼琴，鍵壓較重，音響厚重豐滿，運用如歌的圓滑奏，探求一種更

為深沉的意境。柯萊曼悌可稱此派先驅。貝多芬也更喜歡英國琴和這種風格，這更適合他的音樂性格。杜賽克 (Dussek, Jan Ladislav) 和克拉莫 (Cramer, Johann Baptist, 1771-1858) 等也屬此派中人。

## 彈奏習慣的變遷

與彈琴有關的一些習慣，也在變化，談起來也很有意思，坐法就是一例。莫札特在家書中津津有味地談一個女孩彈琴，坐在靠右的地方而不在中間。巴赫的兒子中最有名的一個，C‧P‧E‧巴赫，是坐在正中處彈奏的。但時代稍後的杜賽克，卻愛靠左側而坐，這便於他加強左手彈奏的力量。再往後，演奏名手卡克布蘭納 (Kalkbrenner, Frédéric, 1785-1849) ——他差一點兒當了蕭邦的老師，卻又坐得偏右。須知，當時的鍵盤正在擴展，高音區也顯得重要了。

演奏人以右側朝著聽眾表演，據考證，第一位這樣做的是杜賽克。在此之前，演奏者是背朝著台下的。

有些人主張坐高一些。李斯特教人這樣坐，好讓前臂斜向鍵盤，居高臨下，可獲得更大力量擊

鍵，但許多人則選擇低姿。

有人主張手要向拇指一側傾斜，好加強那個力弱的小指；有人又為了讓拇指更自由些而主張手向另一側傾斜。

有人強調高抬手指擊鍵，有人幾乎像在壓鍵似地彈。舒曼的夫人克拉拉便是如此。

大拇指雖早已派上用場，卻還未能完全解放。用它彈黑鍵是不許的，但後來這禁令也漸漸地被打破了。

演奏時看譜還是背奏，古今的風習也大異，有趣的樂史資料不少。莫札特的記性非常好，自己的所作全都儲存在腦子裡，何用看譜彈奏，但有時又不得不權且放張空白譜紙在琴上彈，免得庸眾大驚小怪，交頭接耳，竊竊私議。這不是誇張的傳說，後來有前事重演的例證：一八一六年，英國鋼琴家哈來在倫敦背奏貝多芬作品，《泰晤士報》斥他「竟敢如此」（大概認為這是對樂聖的褻瀆吧），逼得他下次只好拿本譜擺在前面裝樣子。

安東・魯賓斯坦舉行按時代順序演奏名作的「樂史演奏會」，畢羅赴美演出一百三十九場，他們全都不看譜，只憑記憶。布拉姆斯對巴赫和貝多芬所有鋼琴文獻背奏如流。李斯特門下的波蘭人

陶齊希，記得鋼琴文獻中所有「值得演奏的東西」。

只見其手指動的「腕靜派」，其遺風到十九世紀仍流傳頗久。一八六○年，曾指點過孟德爾頌的莫歇勒斯（Moscheles, Igner, 1794-1870）給學生上課，還教大家要保持手腕平穩，只動手指頭；腕要穩得能放一杯水上去，彈快速經過句而水不潑。從前，師從過柯萊曼悌的克拉莫，他的辦法較爲好辦：彈奏時放一枚錢幣在手腕上。

琴藝高明，受到大師們賞識的英國鋼琴家貝納特，對學生是這樣教的：手指頭是力量的唯一來源。越是練得手指疲勞不堪，越能證明你練得有成績。這在後來的教師們聽起來都是要搖頭的。

## 從手上功夫到脚下功夫

從六個手指頭忙，到十指統統發揮作用；從只注意運指，發展到重視指、腕、臂、肩的協調聯動，彈奏法是更加科學化了，但這都還是手上的功夫。大約自貝多芬時代起，一種全新的因素進入了鋼琴演奏、表現與作曲的領域，彈奏者除了手上的功夫，還要操練、運用其脚下功夫！

踏板成了鋼琴的一個重要部件，雖然比起擊弦機來，踏板的結構是那麼簡單。但是由於踏板的

運用，一下子便大大擴充、加強了這個樂器的功能與表現力。

前文中提到過，右踏板踩下去，可以使你彈了又放開的音繼續延長，這讓你騰出手去彈別的音。有了這個右邊的「延音踏板」，等於是給人添了手指。曾與李斯特爭雄，咄咄逼人的演奏家泰爾貝格（Thalberg, Sigismond, 1812-1871），擅長製造複雜而華美的音響效果。當時人誇他「有三隻手」，正是多虧了這延音踏板。

莫札特的手稿上據說是一個踏板記號也無。這當然與當時的樂器、他的樂風、他的演奏風格等都互有關聯。今天演奏他的鋼琴作品，不妨加踏板而又以慎用為宜。

一到貝多芬筆下，踏板記號就多了起來，有的地方還令人疑為不該用，使今日的演奏者不敢照踩，怕致效果不佳——混濁（這除了別的緣故以外，還應考慮到今昔樂器上的實際效果有所不同）。

浪漫派的蕭邦、李斯特與舒曼等作曲家，可說離開這延音踏板的運用，他們便無從下手了（寫與奏）。有這種趣事：守舊的莫歇勒斯之所以從來不肯彈蕭邦的作品，原因之一是嫌他踏板用得多。

莫歇勒斯雖身為十九世紀之人（一七九四—一八七〇），他卻不欣賞這個表現工具，主張用得越少越好。

有此一說：如問，什麼最能區分一八〇〇年之前與之後的鋼琴彈奏，那即是踏板的運用。此說

足夠使人理解這個被踩在腳下的玩意兒之不可輕視了。

但這還不夠，對於印象派作曲家和後來的許多演奏家來說，踏板已不僅是手的延長與增加的問

題，它是鋼琴音樂與演奏之「魂」！這將於下文中再具體地談。

## 炫技者與藝術家共處

十九世紀中是鋼琴演奏大發展的時代，也是一個炫技者與藝術家並存共競的時代，有意思的是

此二者也共處於李斯特其人之一身！

起初，鋼琴演奏家追求的是大珠小珠落玉盤，或如莫札特愛講的「如熱油之流動」似的效果。

他們不必也不喜多用踏板。然後，人們要求更強的力度，注重圓滑奏與「如歌」的表情，於是觸鍵

法發生變化，也開始發揮踏板的作用，音樂對於音量、音色作細膩變化的要求不斷提高了，手上與

腳下的功夫也發展到了新高度。應該說，心—手—器，三者是連環地相互促進，相輔而相成。從鋼

琴這樂器，鋼琴演奏與鋼琴音樂三者的演進來看，它們每一方面都不是孤立地在發展。作曲家在譜

上寫出來的新花樣，總是既反應了新技巧，也推動它發展。

人云，設想李斯特今日復生，叫他彈德布西與拉威爾的作品（更不必說現代派那些稀奇古怪的作品了），他不可能像當年那樣，拿起葛利格的協奏曲手稿便視奏無誤，而是需要再進音樂學院去，與年輕人一起接受一番「再教育」，他尤其需要好好學的是，運用腳踏板的本事。

不過也有另一種說法：總的看來，從李斯特與安東・魯賓斯坦這些巨匠們以來，彈奏技術並無重大進展。有人認為，當代的那些演奏大師們，不見得勝過上一世紀的鋼琴巨人，但一個很重要的事實是，鋼琴演奏水準得到了普遍的提高。

想想二百年前的莫札特，他在一場樂史上有名的比賽中挫敗了對手柯萊曼悌。他對自己的彈奏技巧是相當得意的。其實用後來的要求去衡量，他那一套算不了什麼；雖然，正是他那些技術上要求不高的作品，卻是在藝術上極難處理得好的音樂。

## 教學事業的興旺

與鋼琴文化特別是演奏水準平行發展的，是鋼琴的教學事業。

機器怎樣通靈

在鋼琴文化史上，授琴之專業化是後來的事，似乎是從莫札特起，收納費成了音樂家們收入來源之一。古時的大師們是作曲演奏不分家的，所以兩樣都可以教。但大師並不總是好教師，對技巧上的問題可能知其然，而不見得能分析其所以然，而且他們也不耐煩在教學上多費腦筋。

莫札特主要是為了生計而收徒，他的家信中有不少這方面的話題。貝多芬倒並不在乎學費，學生也寥寥無幾，車爾尼是一個。蕭邦是由於體弱多病，又厭見庸衆，所以不樂參加公開演奏活動，而亡國寓公的頗爲講究的生活又需要維持，這便從富貴人家的小姐們所付的高額學費中得到彌補了。

李斯特是一個爲人極慷慨的「廣大教主」。他收門生是「有教無類」的，有的人可免交學費。但他這種「大師班」也不是好進的。他要求門徒自己先去打好底子，他才來給你點撥。玻羅定（Borodin, Alexander, 1833-1887）去拜訪時，看到他在給一、二十個人授課，隨便得很，沒有什麼硬性的安排。他極少注意學生的技巧問題，而集中於音樂表現。要他示範和解釋自己的方法，從不拒絕。

還有人報導：他很厭煩聽學生彈什麼作品，尤其是貝多芬的作品，假如不得不聽，便一副無可奈何的神情，但他卻逐個音符地教貝多芬作品。學生練，他來回踱著聽，有停下來作一些輔導，特別難

的地方讓大家輪流彈一下。有一次，一個人彈貝多芬的《熱情》，彈得毫不感情，他大動肝火。

很有趣的是，堪稱李斯特第二的安東‧魯賓斯坦教琴的作風又不同。從他的高徒，波蘭鋼琴家霍夫曼的回憶中可以知道，這位大師從不肯示範，他只是作口頭解釋，難題要學生自己去解決。最滑稽的一件事是，有一次他在音樂學院裡上課，講到自己彈奏技巧的某一個問題，竟不得不慌裏慌張去求教於同行雷協悌茲基（Leschetizky, Theodor, 1830-1915）──也是有名的鋼琴家和教育家，請其解釋一下，這種技巧是怎麼一回事。他「彈」得出，然而卻「談」不出！

二百年來不知道出了多少鋼琴教學法。霍夫曼在雜誌上回答初學者的問題，有一段是「過多的『方法』」：「唉，方法真多！」、「美國是世界上方法五花八門，氾濫得最厲害的地方。」

## 不得不吞的苦藥

彈琴是一種極大的享受，此點容後再說；練琴卻是苦事。欲甜先苦，不得不嘗。尤其枯燥無味的是手指練習、音階、琶音等。對於天性並不喜歡音樂的小兒來說，更無樂趣可言。對那些不愛音樂的鄰居，又成了折磨神經的噪音。

有一個學琴少年問霍夫曼：「彈手指練習時在樂譜旁邊放本書看看好不好？」此種機械的手指練習，不需要多用腦子，故有此問，足見少年之心猿意馬了！罕見的例子之一：當代鋼琴演奏大師，去世不到三年的阿勞，他小時候對練琴迷到如此程度，飯也在琴上吃，邊練邊吃，由他媽媽往嘴裡餵！

聖桑的通俗名曲《動物狂歡節》中，硬生生插進來一段《鋼琴家》，讓他與別的動物同樂。顯然是對討厭的彈練習曲者有意嘲弄。德布西寫給掌上明珠彈的《兒童世界》裡，也放進一篇幽默小品《鋼琴博士》。聽這二曲，筆者總不由得想起當年在鋼琴之鄉的鼓浪嶼，借住的那戶人家，有琴三架，主人是非常專業的，天天不知疲倦地苦彈音階、八度，為個人獨奏會作準備。那確實是倒胃口的「音樂」！

有許多練習曲，可以說是為了彈樂曲而編製的預習課本。車爾尼，這位貝多芬之徒，李斯特之師，很受貝多芬賞識，教了他三年，後來還把愛姪卡爾學琴之事託付給他；他要去旅行演奏，又為他寫了推薦信。車爾尼年方十五，便成了十分走紅的鋼琴教師，其門如市，疲於應付。多產的他，作品編號超過一千（貝多芬還不到一百五十）！其中有早被世人遺忘的交響樂、協奏曲等。數以百

計的練習曲集，才使他名垂後世。

今日琴童脫口而出的「599」、「299」和「849」等，都是他這類練習曲集的作品編號。除了訓練基本功，它們也是為了便利學生以後彈莫札特、貝多芬等人的樂曲；也即是把樂曲裡將會碰到的種種基本「詞彙」預先編成「習題」來做，以後「讀」那「文章」便不難了。但如果彈浪漫派和以後的樂曲，這種練習又顯得陳舊而不夠用了。

人皆知蕭邦的練習曲別具一格。它們既有供學生發展高級技巧的功用，本身也是高級藝術品。彈起來相當難，聽它們卻是絕好的享受。值得一說的是，為了幫助學生減少彈這些高級練習曲的困難，柯爾托為此編出了一套練習曲，可謂「練習曲之練習曲」了。於此也更可知彈琴之不簡單。

即使不談向技巧高峰的攀登之苦，彈琴也並不像外行者看起來那麼不費力氣，輕鬆自在。趙曉生《演奏鋼琴之道》中告訴我們：「彈柴科夫斯基《降B小調鋼琴協奏曲》引子中的一串和弦，指頭承受之力相當於用十指作『俯臥撐』。如無此力量，全身之力無法送到指尖，彈出那雷鳴般的聲音。」

沒有力量不行，不懂得用巧勁，狠敲猛擊，也並不能使它發最強音。要彈出的聲音美，問題更

機器怎樣通靈

複雜微妙。現代鋼琴名手紀瑟金（Gieseking, Walter, 1895-1956）說，有的業餘彈奏者彈出很漂亮的聲音，有些人雖然專業技巧高，聲音卻不好聽。同是這架琴，高手叫它唱出美聲，庸才的琴手卻彈得聲音平淡。這其中，既有藝術問題，又有科學道理。

雖然「方法太多」，練習曲汗牛充棟，有些古年八代的練習教程至今仍然在用著，至少在鋼琴熱如日中天的中華是如此。但它們的編者的生平，我們幾乎無所知，這也是令人感慨的。例如拜爾，他那本教程是中國琴童開蒙的「三字經」。到詞典或「百科」裡去翻，有的根本查不到這個名字，收入他這一條的，也只有寥寥幾行。他是生於一八三七年卒於一八九八年間的一個德國小樂人，作有大量鋼琴曲。有些作品以化名發行。有一曲叫《窈窕圓舞曲》，一時曾大為風行。在美國人維爾編的那本《鋼琴名曲二七〇首》中可以找到它，署名巴赫曼。

還有兩個小樂師，他們寫小奏鳴曲，琴童們幾乎必彈的，然而誰又知其人其事呢！一個是庫勞（Kuhlau, Friedrich, 1786-1832），德國人。他是拿破崙的同時代人。在風雲擾攘的年代，為逃避當兵而逃到丹麥去，混上了一個宮廷樂師的職務，寫過許多作品，歌劇、協奏曲、室內樂、聲樂曲都有。

另一位被淡忘的人是上文提到的杜賽克（一七六○─一八一二）。這位波希米亞人當年既是個

演奏鋼琴的名手，又是位作曲家，從十二部協奏曲、四十首鋼琴奏鳴曲、五十三首小提琴奏鳴曲……

這些數字便可見其多產了。貝多芬的某些風格特徵首先出現於他的作品之中。他有一首《C小調奏

鳴曲》，早於貝多芬的《悲愴》五年，其中有驚人的相似之處。他的作品中有些和聲手法預示了舒

曼與布拉姆斯。他其實是樂史家不該忽視的一位樂人。小行星，也是有其不滅的光輝！

## 樂器以外的練習手段

為了幫助學琴者練功，人們既想出那麼多的「方法」與「體系」，也求助於鋼琴以外的手段。

有個名為浮吉爾的，設計出一種無聲鍵盤，用它來練習，當然不會干擾他人。其鍵壓可以調整，以

適應不同練習者之需要。它還有一種幫助你練習圓滑奏的功能。

但當有人徵求霍夫曼的意見時，他並不贊成用這種「啞巴琴」練習。他引舒曼之言回答：你不

能向一個啞巴去學怎樣講話！

還有一種由洛吉爾（Johann Bernhard Logier, 1777-1846）其人發明的「導手架」（chiro-

plast）。據說可以使練習者的兩手保持正確的位置。

十九世紀以來還有人編出了練習操，有「手指與腕部的練習操」、「手臂操與按摩法」等。據說，李斯特也曾做過「手臂練習操」（其實鋼琴家與未來的鋼琴家──今日的琴童都逃避不了的《哈農》（Hanon），不也就是手指的體操嗎）。

## 不一定十指都用

從古鋼琴的只用六個指頭彈，到十個指頭彈鋼琴，又發展到不光是用手，還用踏板來無形中增加一隻手；鋼琴演奏史中許多問題不是一篇小文說得完的。作為餘興，補充幾條珍聞，說明有時也可以不必十指全用。

最有名的佳話是李斯特一次演奏，不巧，右手中指割傷了，不能用，他照樣上場。而那次他彈的是一部技巧並不簡單的大曲：貝多芬的《皇帝》！

葛拉祖諾夫（Glazunov, Alexander, 1865-1936）彈得相當棒，人們常見他左手的中指與無名指夾住一根雪茄，彈時一個音符不漏，包括很難彈的段落。

還有某鋼琴家在音樂會上彈奏，天太冷，漸漸凍得四、五指不聽使喚，他只得用其他手指對付

著彈完了。

車爾尼曾聽貝多芬說，他多次聽過莫札特的彈奏，常只用六指云。

其實只用一隻手五個指頭也能彈呢！請觀後文。

# 7 人與琴

人與琴之間的事情是很有味道的一個話題。鋼琴這種無生物，完全是靠了人，才鍾了靈氣：作曲家為它譜曲，以它為代言者，傾吐自我胸臆；演奏家再以二度創作的方式參與，向鋼琴注入生氣；人們這才聽到了鋼琴以其特有的語言和聲音，歌唱和說話。那麼，那些一身兼作曲、演奏的大師們與他天天使喚的樂器的關係，更是可供愛樂者玩味無盡的話題了。雖然這些內容也可放在其他地方敘述，提出來專作一篇來談，是想突出人琴之間的一些鏡頭，與讀此書者共賞。

## 莫札特與鋼琴

這位音樂大天才，他短促的一生，正好也是鍵盤樂器改朝換代的時代。

人皆津津樂道莫札特幼時彈琴，一座皆驚等逸話，對這些故事中的鋼琴，是應予正名的，應該在鋼琴二字前添一個「古」字。這是因為他小時候還不可能彈到鋼琴這種新興而尚不流行的樂器，他只可能彈古鋼琴，當眾表演的主要是撥弦古鋼琴。

如本書中前文所說，直到一七六四至一七六五年間隨父訪英演出，他才有接觸這種新興樂器的機會。然後，一七七五至一七七七年他又在慕尼黑、奧格斯堡試彈了斯坦因所製之琴。從此以後，鋼琴便成了他中意的樂器。

一七七八年他去了巴黎，陪他去的母親在一封給老莫札特的信中訴苦道：居處太小，門廊和樓梯狹窄，以致借來的鋼琴抬不上去，害得兒子要譜曲時只有到別人家借琴用了。一七八二年，他已在維也納，首次在一個音樂會上彈奏了鋼琴。其後自己買下一架。樂史家認為，從這時起，他在寫鋼琴協奏曲等樂曲時，心裡想著的一定是鋼琴而絕非是古鋼琴了。

屬於他的那一架琴，他去世後由他的夫人傳給兒子卡爾‧托瑪‧莫札特。這架琴上黑白鍵的顏色恰恰與我們今天的相反。它至今仍然被珍藏於博物館中。

他的老父是樂史上出名的小提琴教育家，所撰的一部小提琴教程，是十八世紀器樂演奏學的三

大權威著作之一，至今仍受推崇。但莫札特雖承家教，拉得一手好提琴，卻並未像老父期待的那樣做個小提琴獨奏家；鋼琴反而成了他後來演出的主要樂器，也是他向聽眾發表己作的一個得力工具；他演奏的大多是自己的新作。

他演奏鋼琴的名氣，當時與柯萊曼悌並駕齊驅，終乃導致一場樂史上有名的比賽。一般認為是他占了上風，也有人認為是難分高下。在談及此次交鋒的家書中，莫札特似乎少年氣盛，不大看得起對手。克萊門提那一面對他倒是相當尊重。

莫札特用「如同熱油之流動」形容流暢自如的彈奏。他自己就喜歡這樣的風格。他反對炫技，反對許多人彈不必要的快，譏諷有些聽眾「看」彈奏而不是聽彈奏。

至於他的視奏、即興作曲彈奏與背奏能力之驚人，那是自幼已然，有一資料為證，是他作為神童在義大利旅行演奏時的一張節目單：

1. 撥弦古鋼琴協奏曲——當場視奏。

2. 奏鳴曲——根據臨時出示的主題即興作曲並演奏。

3.詠嘆調——根據當場交給的歌詞即興譜成,並即興伴奏。

4.賦格曲——即興譜成並演奏。

5.奏鳴曲——視奏,變奏,再移調演奏。

6.三重奏——即興演奏其中的小提琴聲部。

這雖是神童的證明書,可也是對天才的狎弄,也是開藝術的玩笑!

## 貝多芬與鋼琴

「樂聖」與他用過的鋼琴之間的親密關係,說起來更有味,也更有啓示。因為,這些情況對於我們瞭解他音樂思維的發展,瞭解樂史,瞭解人、琴、樂三者之相關,非常有用,可以讓我們獲得生動的感受。

在貝多芬的有生之年,古鋼琴與鋼琴之競爭已見分曉。新興的樂器找到這樣一位滿腦子新思維的主公,真是音樂藝術的幸事。貝多芬對這種比古鋼琴強得多的工具也比較中意。

然而他既樂於以鋼琴為自己的喉舌（尤其作為一個失聰者，與朋友對話也不得不借用紙筆）傾洩他胸中的萬種愁憤；卻仍恨其不理想，把它叫做「這個可憐的樂器」。

其實他彈的鋼琴已經羽毛豐滿，大大超過了莫札特用的樂器了，而且還在繼續發育成熟。不過，也正是樂人與聽眾的「滿意不滿意」，形成了匠師、樂師製造商們不斷研製改良的動力。貝多芬既然總是不滿足於自己的作品，也就總是不滿意當時的樂器，總覺得未能暢所欲言，「說盡心中無限事」！

在他畢生中，前後用過不同型的鋼琴五架。很值得注意的是，這五架樂器與他的鋼琴音樂文獻之間可以尋出明顯的血緣。他在這新的工具上銳意開發，新工具又為他提供了馳騁樂想的新天地，那痕跡往往是相當明顯的。

樂評家有云，倘將他於三十一年之間寫出的三十二首鋼琴奏鳴曲看作他「自傳」的史料，則其中也留下了鋼琴的「傳記」材料。

所羅門（Solomon）在一篇論貝多芬作品的文字中說，縱觀貝多芬所作，他總是以鋼琴奏鳴曲為每一新階段開路，而以弦樂四重奏曲為這一階段作總結。既然鋼琴奏鳴曲成了每一新階段的開端，

那麼每一種音域更寬、性能更好的樂器，便向他提供了這樣做的物質手段。

具體地說，波恩時期，也就是他血氣方剛的時期，好友華爾斯坦伯爵贈以一琴。這架琴可能是奧格斯堡的斯坦因製造的樂器。這種早期的樂器是不大可能激發他什麼新想的。卜居維也納之後，他用過一架只有五個八度的瓦爾特（Walter）牌的琴。一八〇一年，車爾尼到貝多芬寓內彈琴給老師聽，所見的即是這架琴。貝多芬在此期間寫了第一到第十八首奏鳴曲。

觀察這些作品，可以看到第九首奏鳴曲的第一樂章裡，有一處的音樂進行得不大自然，低了八度。第十首中的高音部分也有不自然之處。很有可能，這都是受了當時鍵盤的限制。假如在當時的鍵盤上再添上一個高半音的鍵，上面說的這種「高拉低唱」的問題也就可以迎刃而解了。

一八〇三年，法國埃拉彌爾廠送他一架該廠的產品，一架質量優良的名牌琴。它有五組半的音域。

不久之後，《華爾斯坦奏鳴曲》（又名《黎明》問世了。新的力量，新的意境！有人覺得，從此作一開頭那反覆叩擊的和弦發出的轟轟聲中，不難想見當年貝多芬是如何陶醉於這種新樂器的新音響）。

繼《黎明》而來的是《熱情》，有人又注意到，曲終處頻頻使用了當時鋼琴鍵盤上最高的那個

C⁴。這裡也令人想像到似乎他當時爲自己的樂想翱翔於更廣闊的天地中有一種興奮之情。

還有一個有趣的例子，可以說明鍵盤的生長與音樂的反應。莫札特的鋼琴協奏曲中，貝多芬最愛彈的是第二十首，還爲其一、三兩章寫了華彩段。而在華彩段中，他用了莫札特當年不可能用的音，比從前琴上最高音還高八度的C⁴！

前文中談到，貝多芬傳記片中貝多芬彈奏的鏡頭非常文雅。但在彈奏強烈的音樂時，顯然又會是另一種風度。大概由於樂想沸騰，加以聽覺不靈等諸多因素，他的彈奏往往使洪麥爾等人感到「粗暴」。或如聽過他彈的凱魯碧尼所說：「粗糙」。也許與此有關吧，他用的樂器壞得快。一八一○年，他又急於要弄到一架新琴，抱怨道：我的法國琴已經完全無用了！

一八一八年他得到了一架裝有英式擊弦機的勃羅德伍德牌鋼琴。它是這家名牌廠家的慷慨饋贈，而且千里迢迢地從海外運來，要通過地中海上的港口才行。據當時的報導，一運到奧京，剛剛卸進倉庫，名手們便都聞聲而往，想先試爲快。莫歇勒斯等人的評論是，聲音不錯而鍵壓太重。這卻正合貝多芬的口味。他不準別人動它，只允許英國調音師爲這樂器調音。此琴擁有擴展了低音部分的六組音，音響也比其他的琴來得豐滿。於是乎鋼琴文獻中之「珠穆朗瑪峰」──第二十九奏鳴

曲，人們懷著敬畏之情呼之為作品編號106，巍然聳起！

這是貝多芬一生中最後使用的一架琴。他去世後這樂器曾換了幾個主人。一八四五年，李斯特從一個維也納的出版商裡獲得了它。臨終時囑咐，把這架琴交給匈牙利布達佩斯國家博物館。

到了一九九二年，此琴又成了新聞。雖遭損傷而已經修復，估值一千五百萬磅的這件貴重文物，從匈牙利運到了倫敦展出，由一位新加坡的琴人在琴上演奏了作品106號。展出中，一天二十四小時都有人嚴加守衛。

貝多芬的即興演奏，在當時，眾口一詞認為是超群絕倫的，有人淚下的強大感染力。他的學生車爾尼讚頌他的演奏有極大的力量，前所未聞的光彩。又說，貝多芬的演奏正像他的創作一樣，既超越了那個時代，也超越了那個時代的樂器。

## 蕭邦與鋼琴

以鋼琴為知己，以鋼琴為性命，畢生不為其他樂器作曲的鋼琴詩人是蕭邦。關於他與鋼琴的因緣，也有若干事情可得而言。

當時的幾種牌子的鋼琴，各具特色。他偏愛的是法國浦雷耶琴。這種琴的擊弦機和聲音屬於維也納型。維也納型的琴是莫札特喜歡用的樂器，而蕭邦的音樂性格也是近於莫札特的。有人形容這種浦雷耶琴的聲音特點是銀色的音質，音響帶一點朦朧。

當蕭邦與喬治桑（George Sond）偕遊西班牙的馬厝卡時，當地無可用之琴，不得不老遠地從法國買一架浦雷耶琴寄來，頗費了一番周折，最後還是向當地港口官員行了賄才取到貨，離去時卻又並未帶走。他的《前奏曲集》中有一首所謂《雨滴》，這首樂曲的譜成，便與這架琴有點關係。

一八四八年在倫敦，他寓中竟放著三架平台琴，三種不同牌子的樂器。除了他寵愛的浦雷耶琴，還有法國的埃拉爾，英國的勃羅德伍德，三大名牌都有了，並非他有那麼闊氣，那些琴都是廠家殷勤地送上門地，暫供大師使用的。可想而知也是一種生意經，為自家產品做廣告罷了。有意思的是，寓中縱有三琴，應酬太忙，尤其苦於一群假斯文的上流仕女的糾纏，他抱怨說，這害得他無心作曲。

他的琴藝幾乎是憑著天分自學而成，離開波蘭到了巴黎後雖也去請教過紅極一時的卡克布蘭納，對方一聽他的彈奏，大為驚服，竟致自己彈時彈錯了音。蕭邦終於不曾師從什麼人，其實，別

房東卻借此把他的房租漲了一倍。

人也教不了他。

他的演奏既不炫技，也不炫力，而其藝術之精妙，氣韻之高雅不要說浮華之輩了，即是李斯特也不能及。但多愁善病弱不禁風的他，不樂在大庭廣眾間拋頭露面。終其一生，公開演奏也不過三十回左右而已。

他對自己的作品處理是含蓄不露的，後來的人卻往往把他的作品彈得不是狂熱過火，便是溫情傷感得過火。人們聽到的，只能是偽蕭邦。

他收了不少女弟子。有時一天要上五節課，每節課收學費一幾尼（舊英國金幣值二十一先令）或二十到三十法郎（他開音樂會，門票二十法郎一張）。為了支付馬車、僕役以至白手套等開銷，他只得如此。

據同時代人回憶，當他即興演奏時，一氣呵成，流暢無比；等到事後追憶，再將樂曲寫下來的時候，便顯得很吃力，有許多的塗改。還有一點，他的作品每經其演奏一回，就會有所改動，出現一種新的「版本」。

諸多因素加在一起，便造成他的作品留傳下一些不盡相同的版本。有一些他的作品，當初在他

為知己們彈奏時，很可能並不是人們今天從樂譜上所見的這種面目！

## 作曲家與它結下不解緣

雖然身兼作曲家與演奏家一身的老傳統從十九世紀起已開始變化，但是作曲家離開了鍵盤，便幾乎作不成曲，他們與鋼琴已經如人與手足之不可分離了。前述的莫札特與蕭邦兩人之事也可說明這情況。

作曲家們有的是在鍵盤上即興起稿，然後到譜紙上去加工定稿，海頓就有此習慣。許多人用鋼琴來檢查、審聽自己腹稿的效果。有的還在鍵盤上搜索、探求新鮮的和聲。法朗克自云，他尋覓靈感的辦法之一，是在琴上沉吟於巴赫或華格納的音樂之中。

也不妨作這樣的比方，鋼琴之於作曲者，頗有似於打字機之於現代西方文人與記者了。李姆斯基—柯薩可夫（Rimsky-Korsakov, Nikolay, 1844-1908）與穆梭斯基，有一段時間同住一寓，那裡只有一架琴。上半天歸後者使用，前者抄譜、配器；下半日則掉過來。晚上琴歸哪個使用則臨時協商，這正是作曲家離不開琴的好例子。

音樂界的分工，促成了專門演奏家的出現（他們也不是不作曲，有的還作得很多，但不以作曲出名），同時也出現了彈得不行的大作曲家，這在往昔是不大會有的（從前的作曲家，演奏的多為自己的新作，不會演奏就難以及時發表新作了）。

華格納是一例。他年輕時彈鋼琴，只是因為被韋伯的歌劇迷住了，一心想在鍵盤上把《自由射手》中的音樂弄明白。而又未能多下苦功，後來一生都沒彈好。他那蹩腳的彈奏，一到他丈人李斯特跟前（李氏之女柯齊瑪（Cosima）先嫁畢羅，後又與他結合），更成了笑談資料。他也經常自嘲道：假如從前妄想當個鋼琴家，那前途真是不堪設想！

與華格納並世齊名的標題樂大師白遼士則更奇，他根本不會彈，這在樂史上恐怕是可入無雙譜了！他反而自幸沒學彈琴。認為，這樣可使他得免於眾多作曲者那種對鋼琴的依賴，也省得在寫管弦樂曲時受鋼琴曲寫作的不良影響──此乃指把鋼琴曲寫法搬到樂隊曲中，那是不利於發揮管弦樂特點的──他曾說過：有時也頗悔對鋼琴無能，但一想到世間有大量索然無味之作，害得那個不幸的樂器為此挨罵，想到如果那些作品的作者不會彈琴，只靠紙與筆，也就不致於此；乃深為感謝這種使自己不得不在無聲之中寫作的命運，反而是從手指操作的虐政下拯救了我。靠鋼琴作曲是創造

性的墳墓。只有二流作者才乞憐於鋼琴。

從他這番話中，我們更可以想見，許多作曲者的確是已經與鋼琴不可須與分離了。

但他對這個樂器絕非無知，也並無成見。從他寫的名著《萊柳》中不難知道，他是很瞭解它的。

情況不同的是《卡門》的作者比才，他鋼琴彈得棒極了，尤其擅長的是在鋼琴上視奏管弦樂總譜，令人彷彿可以從鍵盤上聽到各種樂器的音色。可異的是，他自己寫的鋼琴作品卻不怎麼行，帶著管弦樂改編曲的濃重，而不夠鋼琴化。當然，他寫的那些精彩的管弦樂作品，並沒有鋼琴曲寫法的不良影響。

李姆斯基—柯薩可夫和玻羅定也屬於彈得不行的作曲家，在他們「強力集團」中也是取笑的對象，這與他們並非正途出身或是半路出家有關。

聖桑彈琴的高水準，曾大爲李斯特激賞。他也是莫札特式的小神童，十歲就開了正式的演奏會，節目中有貝多芬的協奏曲，還能讓聽衆點奏貝多芬的鋼琴奏鳴曲。

圓舞曲之王，小約翰‧史特勞斯與鋼琴的關係相當怪。他彈得很好，然而從來不靠這種樂器譜他的圓舞曲。有些人以爲不登大雅之堂的簧風琴，反倒受到他的喜愛（最近偶然聽到《南國薔薇》

的一種錄音，用弦樂四重奏加鋼琴與簧風琴演奏，改編者是否聯想及此呢？又不能不聯想到的是，

不彈鋼琴的白遼士也獨獨對小小簧風琴感興趣。他僅有的用鍵盤樂器獨奏的作品，就是為它寫的小

品三篇。這一組作品也是標題樂大師唯一的無標題音樂）。

與不大會彈的華格納相對照，樂風與他對立的布拉姆斯，旣是作曲大師（一度被推尊為「三B」

之一）又是技藝高強的鋼琴家。

在歌劇創作上與華格納不同調的威爾第，十八歲那年投考米蘭音樂院落取，主考人對他的評語

有一條是：「鋼琴彈得不正規」。

現代音樂怪才浦羅柯菲夫寫他的鋼琴曲處女作時，才五歲年紀。他進音樂學院本來是學作曲，

後來忽然發現，自己演奏自己的新奇作品，是一條成名捷徑，於是他又去專攻鋼琴了。像作曲一樣，

他不理會學院的正規教學，任性而為，彈起莫札特、舒伯特的作品來，他總愛加進一些自己的特色。

## 非音樂者與鋼琴

把這話題也收羅進來，是希望讀此書者對於鋼琴文化的擴展更多一些感受，也對鋼琴更感興趣。

恩格斯自謙只是卡爾・馬克思的「第二小提琴」，這真是個絕妙的雋語！他精通多種歐洲語言，這是眾所皆知的；但他也愛樂，那就是說他也瞭解此另一種語言了。在寫給卡爾的次女勞拉的一封信裡提到，自己的鋼琴「放在壁爐與折門之間的角落裡」，時為一八八四年。看來那大概是一架立式琴了！可惜不知道他是怎樣使用這個樂器的。

超人哲學家尼采，完全稱得上半個樂人的資格，他寫過不少樂曲。有這樣一個哲人與琴的鏡頭：他的偶像華格納要離開日內瓦移居巴伐利亞了，尼采前往話別。看到寓所裡空空的，鋼琴卻還在，他坐下來彈了一曲。正料理搬家的華氏夫婦，不覺放下手邊的事，凝神傾聽。

愛智又兼愛樂的，現代的例子如薩悌與阿道爾諾。前者不但自己學過琴，而且教過人彈琴，但有一些技巧艱深的樂曲，他自認為是力不從心的。後者的水準還要高，是一位深通樂理且能作曲的音樂學者。阿道爾諾有一次彈貝多芬的第十一鋼琴奏鳴曲，在座的托瑪斯・曼為之擊節嘆賞，這位文豪也是知音者。

大文豪而與鋼琴頗有因緣的，最重要的例子當推老托爾斯泰了。雖然在其《藝術論》中貶低貝多芬耳聾以後的作品有如夢囈之不足道，其實此老很喜歡彈貝多芬。自從青年時代起，他便在習琴

這件事上花了不少功夫。自云，這也是爲了博取異性的垂靑。退隱田園後，則顯然是眞正爲音樂所吸引了。田莊的客廳裡有琴三台。或獨弄，或聯彈，成爲他夫婦與闔家的鄕居樂事。《克羅采奏鳴曲》小說中那個提琴家的生活原型來訪時，托翁常爲客人伴奏。他的夫人也是樂迷，琴彈得也許還勝過丈夫，因爲她日夕彈得比他還多些。他們的長子，是一個專業鋼琴家。

再舉文人愛琴的當代一例：《齊瓦哥醫生》作者帕斯捷納克。年輕時候，他對俄羅斯大作曲家斯克里亞賓崇拜得五體投地（斯氏是所謂「三S」之一）。到底是當鋼琴家，還是搞文學，曾使他難以抉擇。

也曾像帕斯捷納克這樣徘徊於歧路的，是大科學家普朗克，量子論的創立者。他與另一位知名科學家、創立相對論的愛因斯坦是好友。普朗克不只是認眞考慮過從事鋼琴專業之事，他的學術生涯也以一篇論樂的文字開始：《音律純正的音階》。有一天，他和愛因斯坦合奏自娛，愛因斯坦拉他心愛的小提琴，他則彈一架小鋼琴，樂而忘疲，一夜奏到天明。

畫師這一群裡，精神亢奮異於常人的梵谷，畫幅上旣燃著火，又響著強烈的音聲。而他確曾一度對鍵盤大感興趣。他想學彈琴，是要向其中探求色與音之間微妙的相通。

人體美大師雷諾瓦，也會彈鋼琴，即使不能說彈得多麼好。他夫人對音樂和他有同嗜，結婚時，畫家向愛侶饋贈的新婚禮物，便是一架琴。瞭解這個背景，看他的兩張畫便可添聯想。巴黎羅浮宮藏畫中有雷諾瓦一幅油畫，似不妨題爲「二女撫琴圖」吧？畫中出現了畫家們不大畫的鋼琴，一對姑娘並肩坐於琴前，窈窕若並蒂蓮。更有意思者，那琴是帶著一雙燭台的。今人看到它定然會恍然聯想到尚無電燈照明的往昔，而覺得其古意盎然了！英語教學片「跟我學」中，有一課幽默小品：家庭教師訓導兩個女學生學社交規矩，二女聯彈的一架琴，也是這種有燭台的，而又是走了調的！恐怕是在暗示樂器之古老，也暗諷那社交體儀的老調如同走調之琴聲？（不過，帶燭台的古老鋼琴也來到過中國。女琴人鮑蕙蕎自幼彈的便是用一百塊大洋換來的這種琴）

雷諾瓦對於色與音的關係當然敏感。他曾說：我要求一種非常響亮的紅，像洪鐘之聲那麼響亮。

如此說來，這些愛樂的畫人自己彈或聽他人彈奏的時候，心目中想必是萬花筒似的五彩繽紛了！

雷諾瓦另一幅畫了鋼琴的畫，琴上沒有燭台，彈者只有一人。

# 怎樣享受鋼琴

對「享受」一詞，需要表白一番。聽音樂是一種人生的享受，但這種享受同時又須付出代價。

這代價首先是要學會聽音樂必須付出時間，又要耐心和用腦子。學會了聽，你才談得上享受音樂。

但仍不可誤解，以為聽音樂一律是很舒服愉快的。不然！美國音樂家柯普蘭說得真切誠懇：音樂並不是可以隨你舒舒服服躺下去的安樂椅。

老實說，許多真正深刻的音樂，聽了並無歡樂而只有痛苦與深思，但這也是享受。

## 鋼琴音樂的讀法

要享受鋼琴，首先是聽的問題。有一些愛樂者聽小提琴、管弦樂很感興趣，卻與鋼琴疏遠。許

多鋼琴音樂名作，他們食而不知其味。

金聖嘆不厭其煩地寫了《西廂記》、《水滸傳》等才子書的「讀法」，用心良苦。音樂也有讀法，鋼琴音樂又有其稍不同於其他樂器的讀法。

如果說，人們初聽各種比較複雜的音樂時，抓不住主旋律，也跟不上它，往往是一大困難的話；那麼初聽比較複雜的鋼琴曲，就更容易在這種困難面前迷途而卻步了。鋼琴的聲音有特點，這特點中有弱點：每一個音響了之後立即開始便弱，以至消失，它不可能像弦樂、管樂那樣的綿延如線，音與音連接爲明顯的旋律線。主旋律這條線也比較容易與樂曲中別的音響區別而不相混同。鋼琴上發出的每一個音，像是一個點，點與點之間像是一條虛線。這便增了聽者追隨旋律與主旋律的麻煩。

所以在傾聽陌生的鋼琴曲時，你得運用你的聽力與想像，把那許多點連成線，而把虛線描成實線，這也好像在把累累之珠用線穿起來。其中的時值較長的音符，不斷地漸弱，似有如無，更需要靠你的聽力去加描。妙得很，演奏者也得用他的想像力來延長一個很長的音符以補鋼琴先天之不足，有點像國畫中的「筆斷而意不斷」。

當你跟蹤主旋律之際，必須讓耳朵暫且抑制，不聽那些其他的音響（和聲、對位），這就是說，

為了聽清什麼，必須有所不聽。在樂曲中，那個主旋律一般是在高音部進行，也比較響一些，所以要聽出它並跟蹤它並非難事，反覆聽上幾次，那主要線條便自然清楚了。不過比起聽其他旋律性樂器的演奏要難一些，試以舒曼《夢幻》一曲為例。不少人是透過改編的小提琴曲熟悉它的，如果一上來就聽鋼琴原作，你會覺得曲中那條主線不是那麼清晰的。一來是因為時值較長的音不可能以開始的力度延續，二來是除了主旋律還有襯托它的和聲，一些對位性的旋律又穿插其間，這麼多聲音紛然雜陳，主旋律自然不那麼容易抓住了。然而這才是舒曼此作的本來面目和他設計的效果。那整體效果相當複雜，如果你只聽主旋律十分清楚的改編曲，只欣賞那條哀傷的主旋律，就未免可惜了。

可不要小看這首只有二十四小節的小品，現代派大師阿班·貝格作了一篇分析它的文章，用了十二頁。

有時主旋律並不在高音部，而被安在中音或低音。這時就須調整聽覺，稍稍抑制那些出現於其他聲部的聲音，那些都是陪客。李斯特的《愛之夢第三》中的主題就是以大提琴般的音色在鋼琴的中音部唱出來的，高、低音則為它裝潢漂亮的花邊。此曲移植於大提琴是很相宜的，就因其主題有此特點，用小提琴之類來奏就不佳了。

安東・魯賓斯坦的《F大調旋律》，人們聽慣了的也是改編曲，原作也是主旋律在中間，高低音只當配角。

又如貝多芬《月光奏鳴曲》第一樂章，臨近結束處，原在高音的主題降到低音上去了，有如遠處傳來的鐘聲。

聽得有了經驗之後，對於主旋律可以不必再「眾裡尋她千百度」了：此時又必須學會去感受曲中的和聲、對位。這就麻煩得多，也頗吃力，而其味更濃。

假使你不能從貝多芬、蕭邦等人的作品中感受其和聲之美與力，那就所得無多了。在許多淺俗的沙龍小曲中，和聲無非只是在一支曲調上加一點包裝，添上一點調味品。但在貝多芬的音樂中，和聲與旋律是不可分的，和聲也是整個音樂之流滾滾向前的一股動力。在其後的浪漫派音樂裡，和聲的表情作用雖然強化了，然而力也弱化了，而到了印象派人手中，和聲又成了渲染色彩與製造氣氛的手段。即使我們沒功夫去學習和聲學，但我們從傾聽中感受和聲之力與美，則是並不太困難的。

假使在聽《牧童短笛》那首中國風味的小品時，只能抓住其中的一條旋律，而不能聽出那高低兩條旋律線的交織進行，那麼只能獲得很不完整的感受。巴赫的作品對你來說將更是複雜無比的一

團亂麻了。

聽出複調，對心與耳是難度大得多的訓練，但這種「兼聽」的能力，也是可以逐漸學會掌握的。

巴赫的四十八首平均律樂曲，經過練習都能兩手獨立自主地彈出這些美妙的複調音樂，我們成人也是可以得多。既然一般的琴童經過練習都能兩手獨立自主地彈出這些美妙的複調音樂，我們成人也是可以聽懂它們的，關鍵在於學會高度集中與適當分配你的注意力。

福克爾 (Forkel, Johann Nikolaus, 1749-1818) 這位巴赫傳記的作者告訴我們：巴赫將複調音樂比作一群人聚在一起熱烈談論，人人各抒己見，開頭是一個人講，然後有反對或贊同者，也有的默然無語、沉思，有的人自言自語，有些在對談……。

他講的是賦格這種複調樂曲，這是相當難懂的音樂。蕭伯納寫過一篇以賦格為題的文章，為聽彈賦格而入夢的聽眾畫了一張漫畫像。舒曼也說過取笑的話：賦格是一個聲部在另一個聲部前遁走，而聽眾在所有的聲部前遁走！（賦格一詞的原義為遁走）但我們也不必過分畏難而卻步，前引的巴赫的話可以吸引我們去聽這種神妙的音樂。

學會聽主旋律、聽對位、感受和聲、**音色**等，歸根結柢為的又是讀出那篇音樂文字是如何做下

去的，那中心樂念是如何在對比和統一之中發展演化，像一棵樹的生枝長葉，像一座建築物的由磚石砌成；至於聯想其背景，欣賞其意境與風格，思索其內涵等，那又是傾聽音樂的常識，許多賞析家講過的了。

音樂的讀法和文章的讀法有許多不同之處，其中之一是，讀文章即是讀者與作者在打交道；而讀樂又不得不讓一個第三者介入，透過演奏者來接收。貝多芬、蕭邦往矣！我們今天讀到的只能是演奏者對其作品的演繹。不同的演奏者有不同的演繹。對這些不同的演繹的比較、評價，雖然是談何容易，但有助於對經典作品加深瞭解，也使聽賞成為更大的享受。對演奏者的技藝、詮釋的高下我們難以作出專業性分析與評價，但往往可以從整體上有所感受，打開眼界，漸漸地也就提高了鑑別力。

所以同一作品要多聽幾種不同「版本」的演奏，這比起讀詩與文章更添一種趣味。聽得多了，有了比較，聽賞帶著評鑑，比起被動而馴服地聽，效果就會不一樣。

然而還有比聽更進一步的享受：自己動手彈。

清朝人李漁勸人學作畫，有警句云：觀人畫是從外入，自己揮灑丹青畫你胸中丘壑，是自內出，更有意思。他這話我要借來宣傳自彈鋼琴之樂。

貝多芬《月光曲》的第一樂章比較容易聽，也比較容易彈。聽唱片中彈，與你自己在鍵盤上彈，那是很不同的兩種享受。當然，一個業餘愛好者和一個上了唱片的演奏名手，技藝天差地別，你的彈奏是不足為外人道的，但這是你親自在與貝多芬交流。透過自己的手指，你直接觸摸著巨人的心搏，傾聽著他的呼吸，在三連音的潺潺流淌中，你輕聲吟出那支短小素樸而涵義深長的主題。彈到中間，高音與低音相互應和，如同鐘鳴與回聲，你浮沉於樂流之中，只覺得自己與作者的心更加貼近了。

為什麼十九至二十世紀西方出現廣泛而持久的鋼琴熱？恐怕原因之一便是愛樂者在這個全功能的樂器上自彈自賞獲得了極大的享受。前文提到的那位婦女，六十八歲還迫不及待地買琴學彈，後

來彈得也不壞，她肯定不是想當個專業演奏家。

英國文豪蕭伯納在《鋼琴信仰》中對當時的一般紳士淑女只知裝腔作勢彈給客人聽大加譏刺。

但他卻勸人享受彈琴之樂，奉勸壁爐邊讀司各特、大仲馬的青年們：何不到琴上去彈彈歌劇《新教徒》中鬥劍的一段音樂，可以獲得比讀《三個火槍手》更加驚心動魄的內心體驗。這正是一個戲劇家又兼樂評家的經驗之談。他雖然從小泡在音樂聲中，長大以後如非嗓音欠佳，人世間會添一個名歌手少一個大文人；但並未學過琴，後來因為寫樂評是他的職業，要深入瞭解所評作品，便在鍵盤上「讀」總譜。這也就像十九世紀人依靠鋼琴欣賞交響樂一樣。他在文章中老實承認指法極不正規，簡直是亂彈。然而，他遭到房東的斥責也證明他獲得享受而不覺忘乎所以了。蕭伯納的榜樣大可為業餘彈琴者壯膽。

今天有CD，有高傳真音響，名手演奏名曲，人們耳不暇接！但我們如不甘心只做一個消極被動的旁聽者，那就不要放棄從鍵盤上讀樂、參與創造的大享受。

在鍵盤上讀莫札特、貝多芬、蕭邦的小品是一種享受。難度不大，可供選讀的小品是不少的。

從經典大曲中選取一些技術上好對付的樂章彈彈，如《月光奏鳴曲》的第一、第二樂章，也可嘗一

攢而知其味。在鍵盤上讀莫札特、貝多芬的交響樂作品改編曲，比讀小品要艱難得多，卻是更大的享受。

華格納、李斯特改編的貝多芬交響樂，我們只能望洋興嘆，碰都不敢碰，太難了！但也有比較簡單的改編本，如辛格的一種鋼琴譜。

你彈一彈《命運》的第一章，便知這是什麼樣的享受了。你彈出那自始至終主宰一切的主題，好像自己便是那「命運」在叩門。你指下叩擊的聲音，顯得有一種更生動的活力，比卡拉揚錄製的唱片上的更有真實感。這正如李笠翁說的，它是發之於內的。於是你與作曲者神交了，你與他一同創造這音樂了！

再當你繼續彈下去時，這個短小精悍只有四個音符的主題，在洶湧的音流中向前運動，也在生長，這時彈奏者簡直像從自己的肉體上直接感知到音樂激流中的動力。這正是貝多芬音樂特具的邏輯力量，它令人不期然便進入了興奮乃至戰慄的精神狀態之中。

像莫札特的《G小調交響樂》或舒伯特的《未完成交響樂》等，我們聽得很熟的經典之作，再拿改編譜到琴上去讀讀，自彈自聽，那滋味與感受之親切，絕不是聽唱片可以代替的。同時，經過

鍵盤上精讀，再去聽名家的演繹，你就站在一個新的立足點上審聽你聽過多遍的作品，會有許多新發現。

沒有辦法投入大量時間去彈練習曲提高基本功，是成人愛好者習琴的一大困難。但只要有愛樂之忱，有專業人士作些最必要的指點，持之以恆地用適合成人特點的方法硬著頭皮彈下去，終有一日會漸入佳境的。多想想那位年六十八還買琴學的老婦人吧！你那架琴不大可能是世界名牌，但應該想到它比莫札特、貝多芬當年所用之樂器先進得多，至少鍵盤的音域也比他們的多出一、兩組音。

兩大樂聖當年能在那種「可憐的樂器」上譜寫、彈奏出那麼偉大，可以泣鬼神的樂章，我們為何不想在自己的琴上直接聽他們的聲音並且與之對談呢？

# 鋼琴樂話

鋼琴的創造者不愧是萬物之靈！演奏家們也是值得人們傾倒的。鋼筋鐵骨的一架無生命的機器，在他們的指尖下以金色的聲音歌唱了。

且慢，如果沒有那個作曲家，沒有鋼琴音樂，那鋼琴又有何用？

我們讚美鋼琴，只因為這死的東西能傳達活人的心聲，這才是鋼琴文化的起始與終結。鋼琴是為鋼琴音樂、也因為有鋼琴音樂而存在。

自有此器以來，為它而譜之樂有如恒河沙數吧？真叫人聽之不盡──卻也毋須盡聽，有許多是糟蹋了鋼琴的東西，有許多是聽之雖無害但不聽也不足惜。據說十九世紀時維也納皇家圖書館曾苦於吉他譜汗牛充棟，實在無處堆放，只得搬了出來一火焚之云。三百年來的鋼琴曲，想來也是只愁

沒處堆放也無法都聽。貝多芬的作品106，演奏時間大約一個鐘頭左右，與他的《第9交響曲》相似，也算得長的了；但這樣的作品，再長也要聽！二十世紀有一位英國作曲家索拉伯吉，所作都技巧極難，而又複雜得嚇退聽眾，除了極有耐心者；他寫了一部兄長的鋼琴曲，用三至四行的譜表，有二百五十頁，十二個樂章，其中包括四十九首一組與八十一首一組的變奏曲與賦格等，演奏該曲需要二小時。

鋼琴文獻如此浩繁，我輩凡人只能披沙揀金、取其最精華的來享受。

在走馬觀花的這本小冊子裡，不宜妄想編什麼名曲鑑賞辭典，只能按井蛙之見，從鋼琴名作中擇取若干不聽便可謂虛度此生的神品、妙品、逸品，作一個掛一漏萬的「必讀書目」與「提要」罷了。

從海頓、莫札特以來，除了不彈鋼琴的白遼士，忙於製作樂劇而無暇及此的華格納，還有只顧寫交響樂大塊文章的馬勒、理夏德·史特勞斯 (Strauss, Richard, 1864-1949)，一般大大小小的作曲家，無一個不為鋼琴譜曲的。打開他們的作品目錄，它常常占了相當大一部分。在這當中，愛好者不可不知的，首先是處於鋼琴盛世的這幾人的作品：莫札特、貝多芬、蕭邦與德布西，但還須加

上一位鋼琴世紀以前的巴赫。

## 用複調思維的巴赫

雖然本書中前已談過，巴赫的鍵盤音樂作品，都並非為鋼琴而作，但他的大名，他的作品，又與鋼琴分不開了。不但他當年為其最後一位夫人安娜‧瑪格達來納編寫的《鍵盤小曲集》（即現在人們所稱的《巴赫初級鋼琴曲集》），至今沒一個中國的琴童不彈；他那卷帙浩繁藝術艱深的古鋼琴音樂，也仍然從上世紀以來便是鋼琴家們研習與演奏的寶典。因此，在介紹其他人的作品之前，略說一些巴赫的作品。

對於如何在現代鋼琴上彈他的作品，即怎樣彈巴赫作曲時意想著古鋼琴的那些作品，再現他的意圖，忠於樂史：這是一個大有爭議的課題，也非常複雜而微妙。但事實上兩百年以來，人們都拿它們當鋼琴曲彈，當鋼琴曲聽了。

從鋼琴教學這方面來講，後代的學琴者真是遙領其賜。巴赫不但是用他的《鍵盤小曲集》領大家入門，而且像《創意曲》集中的音樂，實在是訓練複調思維與手指獨立的極重要課本。現代演奏

大師紀瑟金，在一本論鋼琴彈奏的書中不厭其詳地回顧了老師教他學這些作品的細節。

即使你不彈鋼琴，無論如何也應該認識這兩本曲集中的小品，那都是極為親切動人的音樂；是引我們走近巴赫身邊傾聽他歌吟、說話的音樂；是如此有人性，使你不覺其為三百年前古人的，一種永遠不失其新鮮感的音樂！

熟悉了巴赫的這些小品之後，我們還應該去接觸他的其他作品，如《平均律曲集》中一些前奏曲與賦格，其中有一些也並非是太難以接近的。總之，如果要學會聽複調音樂，用複調思維，你就不能不聽巴赫。

## 音樂家心中的太陽——莫札特

莫札特三十幾歲就死了，留給後人的卻有六百多號作品。論者多以為，除了歌劇和交響樂以外，最能代表他，顯示出所有樂人「心中的太陽」的光華燦爛的，是他的鋼琴協奏曲了。在二十幾部鋼琴協奏曲中，後八、九部尤為精彩絕倫。假如你沒可能遍讀它們，那麼其中至少有五部，即第二十、二十一、二十三、二十五與二十七首，是不可不聽，不可不反覆傾聽的音樂。

看過本書前面介紹的鋼琴生長史，你已經知道莫札特時代，鋼琴還只是初生之犢。想想後來的貝多芬一直把已經大有改進的鋼琴稱為「可憐的樂器」，然則可供莫札特應用的，豈不是更可憐的樂器嗎！假如你有一架簧風琴或電子琴，那它們的五個八度的音域，已盡夠你在鍵盤上試彈他寫的鋼琴作品。當年這位絕世大天才的樂想與十指，也就只能在這區區六十一鍵之內迴旋！同時，那時的管弦樂隊也是小型編制，還來不及膨脹得像華格納以後那樣的得了痴肥之疾。僅靠這件「可憐」的獨奏樂器，這樣清瘦的小樂隊，莫札特揮灑自如地譜寫出了這些協奏曲。今人聽他們，何嘗有天地迫促、材料不足的遺憾？（其中縱然也發現了一些受當時樂器音域局限的痕跡，但並無傷於總體之完美）人們只覺得自己跟著莫札特的神思進入了各種各樣的境界，豈但不會去想什麼樂器的局限，我們也把器與技都丟到腦後去了！

聽他的第二十一鋼琴協奏曲，聽到行板樂章，我總是恍如置身於一座宏大無極的古希臘建築之中，一種崇高肅穆之美，把人鎮住了，噤口無言！

再如第二十五首，我們又會有觀看一齣歌劇演出的聯想。有人說莫札特的鋼琴協奏曲皆可作歌劇觀，這說法未必盡合於不同的聽者的感受，人們不妨各從所好，各取所需。但以這部協奏曲而言，

卻的確可作如是觀。從它的第一樂章裡，似可聽到一群角色之間熱鬧的對話與合唱；聽其慢樂章，又極像聽女主角的一篇聲情並茂的大詠嘆調，雖然是無詞的。

不過，我們更應該記住的是，莫札特的音樂，本質上是純音樂，並非什麼有意為之的隱去標題的標題樂。當歌劇聽，雖也未嘗不可，當純音樂來品，才更能盡情享受其美，那是難言之美，賦以形質可能有損而少益。有人指揮、導演其歌劇（最具體實在的標題樂了）往往還進入了純音樂境界呢！莫札特的許多傑作之所以最耐讀，愈玩愈熟，愈覺其美妙，原因之一也正在於此。在十八世紀以來的大量鋼琴協奏曲作品中，他所作的是最耐得起光陰磨洗的經典之作。雖說是「前修未善，後出更精」，它們卻大大超越了後來者在更完善的樂器上施展更複雜的技巧寫出的樂曲。不必提那二、三流作曲家的產品了，雖然它們在當時是名噪一時的；即使是大師與名家之作，除了貝多芬的協奏曲，很難有可與莫札特抗衡的。這裡面包括蕭邦、布拉姆斯、柴科夫斯基等，當然他們的協奏曲也成了經典。葛利格、拉赫瑪尼諾夫、拉威爾等人的作品以其各自的特色也成了常演的節目。至於孟德爾頌、聖桑、安東·魯賓斯坦、李姆斯基—柯薩可夫、葛拉祖諾夫等人，也都寫了鋼琴協奏曲；我們有多好的興致去一聽再聽呢！而莫札特的協奏曲，始終是聳入雲端的高峰，人們從來不厭登眺！

若論彈奏所需要掌握的技巧，他的鋼琴作品，如今經過幾年苦練的琴童也不難彈出來（莫札特在家書中不無得意地告訴父親：他的協奏曲中有些地方能叫彈的人出一身汗）。然而正是這種看似平易甚至平淡無奇的音樂，最不好處理，那是對所有鋼琴演奏家的試金石。

與協奏曲的味道兩樣的，是他的鋼琴奏鳴曲。這是更顯得樸素無華，但卻精華內斂的音樂，一種需要好好咀嚼的音樂。筆者常常覺得，這種音樂在一個對莫札特風格缺乏共鳴的成人指下，很可能彈得味同嚼蠟，倒不如聽一個樂感天賦強的琴童彈，有時會使人領略到莫札特天真爛漫的一面。

莫札特音樂的權威演繹者，鋼琴家紀瑟金的話，有助於我們體會莫札特音樂的特點：「它最好彈，同時又最難彈（如果你想把它彈出其真髓的話）。彈他的東西好像並不費勁，一切都很簡單自然」、「音樂對他來說就像呼吸那樣自然」、「它的自然之美應該用最樸素自然的方式處理。這時唯一的目的應該是表現洋溢於其中的讚嘆的心情，也許還有快感」。

他的話似乎也可以解釋，何以幼稚的琴童有時也能彈出莫札特樂中之味。

聽他的許多作品，你享受著那種在一片春陽照耀下的綠茵芳草地上漫步的喜悅。

但這種無憂境界並非他的全體，他的音樂中也是有陰霾與風雨的。第二十鋼琴協奏曲中，甚至

隱隱有鬱怒的雷聲，好像在醞釀著未來的貝多芬的風暴了——無怪乎到了十九世紀，這部作品被人們彈得特別多，也是貝多芬愛彈之曲。他還特為之配上了兩段華彩（cadenza），後人演奏此作時常用它，而貝多芬為自己的協奏曲寫的華彩，往往並不被人採用。

莫札特對人世悲歡並不是無知，也不是不識世情冷暖。他只是安詳、寧靜地出之以蘊藉之筆。有的評論家指出，他天真純樸的音樂，實有極認真的意匠經營，他的藝術，是一種不露筆墨痕跡的高明藝術。

## 雄辯家貝多芬

聽貝多芬的音樂，好像聽一個雄辯家慷慨陳詞，一個大演員在悄然獨白。從前有人諂媚某個歷史人物，說他的語言中有「所向披靡的邏輯」云云；貝多芬的音樂才稱得上是所向披靡。你從他的樂想中可以感受到一股強勁的動力和磁力。你心不由己地浮沉於它的樂流之中，被席捲而去，順流而下。他的音樂邏輯把你說服了，征服了。

據說，在一次演奏會中，一曲《熱情》彈完，嚴肅的演奏家與真誠的聽眾一起變得氣喘吁吁

而也有一種高度緊張後如釋重負之感。

我以為，凡是聽貝多芬奏鳴曲的人，如果他始終無動於衷，不受這種力的吸引，那麼除了因為還不具備讀樂的知識，他可能是貝多芬音樂的不良導體了！

聽莫札特，你歡喜讚嘆不能自己，體驗著對美的激動。聽貝多芬，則是對力的感染，對力的激動，這可絕不是一種輕鬆的體驗！

聽莫札特的鋼琴音樂，可以主要聽他的協奏曲；聽貝多芬的鋼琴音樂，則不能不著重聽其奏鳴曲。

在三十一年中嘔心瀝血完成的（他的寫作艱苦、刻意求工，不像莫札特的音樂寫作那麼輕鬆）三十二部奏鳴曲，如同其自傳，其自畫像。貝多芬的「32」與巴赫的「48」，隔著一個世紀遙遙相對，都是摩天的高峰，燦爛的星座！所謂一個是「舊約」，一個是「新約」，無非是形容其在鋼琴文獻中的意義重大。

貝多芬這部「新約」聖經，不是那麼好讀的。對專業樂人如此，遑論我輩凡人。

儘管有詩意濃厚的傳奇故事可以激發傾聽的興趣。《月光奏鳴曲》仍然是一篇難以參透的經。

它的第一樂章，看上去並不難彈，聽起來也好像並不難懂，但它到底是什麼意像和意境，從來便有各種各樣的感受。其中的一種是認爲它是送葬者的一支哀歌。至於第二樂章，李斯特呼之爲「懸崖幽谷間的一朵小花」的，既不是小步舞，又不像諧謔曲，短短的，寥寥數語而其中壓縮了豐富的情緒，意境更難說得清楚。第三樂章當然是一場激情的暴風雨，但那種波瀾起浮、思緒萬千的表白，要緊緊追隨它，比讀一篇文學作品困難多了。

爭奇競秀的「三十二峰」，我們普通愛好者是難以一一登臨的。特別是他在烈士暮年譜寫的最後幾部奏鳴曲。尤其是那部作品106，不是任何鋼琴家所敢輕於一試的，對於聽者而言更是一種嚴峻的考試。只有高山仰止，心嚮往之了！

那麼我們又怎樣去接近貝多芬？看一看十九世紀以來人們對「32」的接受情況，是有助於我們作出選擇的。

最普及的有五、六首奏鳴曲，這些作品的耐讀已在漫長的演奏與欣賞過程中被證明。它們也正是我們不可不知，而且應該反覆傾聽的音樂。即《悲愴》、《月光》、《暴風雨》、《熱情》、《華爾斯坦》（或題之爲《黎明》）、《告別》。這些詩意的標題，除了《悲愴》與《告別》，貝多芬

都不能負責，是別人想當然地加上去，而聽眾們也就約定俗成地接受了，不足為據。如果老老實實地、望文生義地去想像，反而容易誤入歧途。比方聽《月光》，不必理會那篇貝多芬夜遊於月光下為盲女即興此曲的故事，那是一位詩人的杜撰。你如能在聽時忘了這故事和標題，反而更好（它的原題只是《幻想曲風格升C小調奏鳴曲》）。

這幾首奏鳴曲，每一首都將我們引入一個不同的境界，而又都是貝多芬的語言，貝多芬的氣派。

它們夠你傾聽、玩索、領略一輩子的了（筆者自從讀樂開蒙，便聽《月光》，至今少說也不止千遍了，未曾失卻新鮮感，也不敢說已讀通）。

李斯特是貝多芬的學生車爾尼的學生，他一生中對演奏貝多芬之作虔誠得令人起敬。從其公開演奏曲目來看，彈過兩次以上的貝多芬奏鳴曲有十首，這十首是：作品26號，《月光》、《暴風雨》、《熱情》、作品90號和最後的五首（作品101、106、109、110、111）。

如以演奏次數多少來排，《月光》彈得最多，遙遙領先，然後是《暴風雨》、作品第26號（其中有一章葬禮進行曲，十九世紀的聽眾一度對這首奏鳴曲有偏愛）、《熱情》、作品106號。

至於《華爾斯坦》，他沒有公開演奏過，但教學生彈過。

與「32」並肩屹立的是五部鋼琴協奏曲（還有一部不算在內，那是他自己將《D大調小提琴協奏曲》改編的）。其中最爲聽衆熟知的是《皇帝協奏曲》，更有價值的卻是《G大調第四鋼琴協奏曲》。《皇帝》雖然光輝燦爛，雄強無匹，但更富於個性，深沉而嫵媚的是《第四》。聽過《皇帝》，再聽《第四》，可能會感到：難道這二者竟是同出於一人之手？《皇帝》是一部「英雄」交響樂，而《第四》是一部沉思的交響樂（《皇帝》的慢樂章也是英雄們在沉思，但這二者的意境又有所不同）。

聽這些大塊文章，你當然會在心目中樹起一尊太坦的形象，但如果想更貼近這個太坦（Titan）的胸懷，觸摸其心搏，那麼他留下的那些小品又不可不聽。三套Bagatelle（小曲）便是這種可喜可親的音樂。它們如民謠般動聽，如常人講話般明白。它們是不失其赤子之心的巨人在沉吟自語，非常自然，素樸已極，眞正是性情流露的絕唱！一聽便解，而又極耐玩味，可謂鋼琴小品中的極品。

至於那首流傳廣泛，像《少女的祈禱》一般家喻戶曉的《給愛麗絲》，其實也屬於這一類小曲。何年何月譜的，也無可稽考了（按勃來特考普（Breitkopf）版是一八一○年，別版有的標爲一八○三年）。大爲遺憾的是，這樣可珍的一篇純

它是有人從他的遺稿中尋出來的，沒有編上作品號碼。

真之作，也像《少女的祈禱》般遭到過濫的彈奏與漫不經心的聽賞，把它弄得油掉了！但你仍可重新發現它是眞金，只要聽高手的演繹，而且要像聽一首你從未聽過的作品一樣地誠心誠意地傾聽。

比方威廉‧肯普夫（Kempff, Wilhelm, 1895-1991）的演奏錄音，便很値得如此聽，那你才會知此曲之眞味，也重新認識貝多芬。

## 鋼琴詩人蕭邦

鋼琴的知音多矣，要爲它從中評選一位最深情的知己，捨蕭邦其誰能當之！

別的大師們爲鋼琴譜曲，總還要寫些其他的作品。蕭邦除了幾篇歌曲，一首大提琴曲，一生的音樂靈感全付之於鋼琴了。更重要的是，透徹瞭解這樂器的個性，最善於使音樂鋼琴化，又使鋼琴詩化的，古往今來唯蕭邦一人而已。

這樂器與蕭邦簡直是合爲一體了。他以鋼琴爲性命，爲喉舌，離開它便顯得不大靈活。他寫的兩部協奏曲，其中鋼琴部分當然沒話說，樂隊部分相形見絀，常使蕭邦迷嘆氣。這也像他有好感的貝利尼，能寫絕美的歌劇詠嘆調，而管弦樂部分卻平庸無味，像個大吉他。

蕭邦寫的鋼琴曲是真正道地的鋼琴音樂，音樂的性格與樂器的性格如骨肉難分。他人所作，總不難移植到別的樂器上，或改爲樂隊本，而不覺有多大缺憾。唯獨蕭邦之作，「就是這一個」，如同最好的中外詩篇那樣不可譯，一譯便走了味，甚至點金成鐵。因此，要欣賞眞正的鋼琴音樂，就要向蕭邦所作中求之。

可以毫不遲疑地向你推薦的，首先是他的《升C小調幻想即興曲》，一篇作者辭世之後才與聽衆見面的遺作。曲題後注上的這「遺作」一詞，加重了它那「遺世而獨立」的曲趣。蕭邦寫了那麼多作品，盡有比它更深刻有力之作，然而挑出這篇介乎大小品之間的作品來，作爲他心靈的一幅自畫像，似乎是合適的。應該說這並非一幅正面的全身像，也比德拉克洛瓦 (Eugène Delacroix) 畫的那張滿面愁容的小影要達觀、超脫。如想認識這個鋼琴詩人的獨特氣質和韻致，領略鋼琴詩的味道，不可不聽這一曲。也就像如有人問，要認識舒伯特，先聽哪一曲，將答以《未完成》一樣。這兩位畸零人所譜的這兩曲，又有相似之處。相似在於樂中都展開了一種如夢幻的「無何有之鄉」的境界，而其情緒與色彩又不相似。《未完成》絢麗之極，感情濃厚，《幻想即興曲》的色調與情思只是淡淡的，縹緲而空靈。兩者皆非標題樂，都令人只覺得若有人焉，若有景焉，而又不可名狀，

無以名之！此二作可以讓我們領悟，什麼是純音樂，什麼是音樂美。

鋼琴詩人所詠的並不僅是抒情詩。聽聽他詠唱的史詩，你才知道這位清瘦蒼白的詩人在精神上的豐富與堅強。他的四部《敘事曲》，就是境界闊大、氣勢宏大、感慨深沉的史詩。

拿這幾部敘事曲放在波蘭被瓜分豆剖的歷史背景上來傾聽，詩人的思古之幽情，亡國之痛，重要的是置身於一種歷史悲劇性氛圍中，與那位史詩吟唱者交流、同慨。在《G小調敘事曲》裡，我們既聽到詠史者所敘述的英雄史跡，同時也感受到詠史者自己的無限愴痛，這部史詩極蒼涼感慨之致，是那麼強烈，令人不禁與他一起感慨欷歔了。不過我們不需要斤斤於文學性、繪畫性的情節，重要的是那種每聽便令人惆悵不已的音樂。

夜曲，自應認為是他獨擅的體裁，其他人欲仿之而不能的。蕭邦的這種作品高貴清華，仿作者即使貌似，也難免有沙龍氣味。

但像《降E大調夜曲》這一首，在其全部夜曲中不好算做上上品，卻被彈奏得太多，加上改編得太濫，弄得完全喪失了新鮮感。我想奉勸大家，不妨用心多聽聽集中其他幾篇。有的如南國的良夜沉沉，有的似風露中宵的悄吟獨坐，有的卻又如此激情迸發，暗示一場深夜裡演出的悲劇⋯夜的

氛圍是統一的，而又無一雷同。蕭邦筆端之夜色，竟有如許豐富的文章好做，也足見國亡家破的悲

涼身世，在他心中是怎樣地形成了一種「大夜彌天」的心境了！

聽《幻想即興曲》和夜曲這類作品，你如果不覺其「隔」，那麼，篇幅短小的前奏曲集中，有

些並不是一聽便解的了。除了並不晦澀的《小波蘭人》、《雨點》比較好懂，聽者不難一聽便進入

角色。此曲恐怕也被過多的演奏與隨意聽賞所損，顯得無甚深意了。這有點像磁頭已磨損的錄音機，

聲音黯淡一樣。但它是值得細玩的。曲中的瀟瀟雨歇與天際輕雷的情境，對於中國古詩詞愛好者來

說，也許會有似曾相識之感吧？

《B小調前奏曲》，有人賦予它的形象是風狂雨驟中一朵瑟縮可憐的小草花。此曲雖小，境界

不小，那宏大的氣勢，浩茫的心事，鋼琴的鍵盤大有容不下之勢。這場短暫的暴風雨的震撼力，超

過了有些管弦樂中製造的風暴。

相比之下，《圓舞曲集》顯得是一泓清淺的池水，沒有深度、波瀾。它們分量輕，多少跟蕭邦

不得不從事授琴而收了些女弟子有關係。華族小姐們付高額學費來受業，無非是再往自己身上添點

「衣飾」，那麼老師總得弄一些合口味的東西任她們去沙龍中賣弄一番吧？

但蕭邦不會糟蹋鋼琴，此集中仍有妙品，而且是可以置之全集之中佳作之旁而無愧色的。格調最高的，無疑當推《升C小調圓舞曲》。而初聽之下十分漂亮的集中第一首，《降E大調圓舞曲》（一般譯作「華麗圓舞曲」，一個更漂亮更逗人喜愛的譯名是「晶麗圓舞曲」，乃徐遲的譯法），可惜略帶些沙龍氣，不大禁得起多聽。

集中有一首似很少為彈奏者與聽者留意的《F小調圓舞曲》（作品70之2），頗可細玩。它楚楚可憐，絕無沙龍習氣，情韻之美與升C小調那首可稱雙絕！

蕭邦的圓舞曲雖有人拿去配芭蕾，卻並非像約翰·史特勞斯的作品，可以在舞會上跳的。它們只是意想中的舞蹈。有意思的是，它們也不都是一種舞蹈形象。柯爾托是一位法國鋼琴家，他擅長演繹蕭邦的作品，又孜孜不倦於蕭邦作品的編訂工作。他有一個說法頗為雋妙：蕭邦圓舞曲不都是雙人舞，有的是群舞，有的則是獨舞了。還說有的圓舞曲應彈出如依稀夢境的舞姿云。

據此不妨想像，降E大調的《晶麗華爾滋》，可擬想為熱鬧的舞會中仕女們在群舞；而最有風致的升C小調那首，只能擬想為一位素女，在伊夢中獨自一個翩然起舞，顧清影而自憐了。

至於全集中其他大型作品，如奏鳴曲、諧謔曲等，那是需要花很大氣力反覆傾聽，才能認識那

個比一般人認為的更複雜、深沉和力強的蕭邦的全體。

兩部協奏曲，聽起來不免像是放長放大了的獨奏曲，而徒然多此一舉地配上了並不起多大作用的管弦協奏。這就與莫札特、貝多芬的交響化的協奏曲是兩種效果了。還有一層，協奏曲要求於鋼琴者是一種不同於獨奏曲的氣派，這也與蕭邦的氣質不相適應。平庸的樂隊全奏的段落更是令人喪氣。但重寫或重新配器，聽眾也通不過，此事已有陶齊希等不止一個人試過了。

不過，E 小調的那一部，至少是後兩個樂章，蕭邦迷絕不可放過。雖是未出國門時的少作，欠幾分深刻，倒又少一點感傷，無論如何是有絕大魅力的音樂，其中留下了蕭邦的心影。每聽這部協奏曲，於心醉神馳之際，對於樂隊部分之太不相稱更加感到可惜。

更有可嘆者，當年作者於華沙、巴黎兩地演奏這兩部協奏曲時，竟然不能像今天音樂會上一樣，一氣呵成地彈完，而在兩個樂章間硬生生塞進什麼圓號獨奏之類的小節目（當時風氣如此）。

蕭邦的鋼琴本來不宜於移植改編，後世偏偏有種種改編曲，把原作給俗化了，而此類改編曲又出奇的多。據查，《降 E 大調夜曲》和《悲哀練習曲》是被改編得特別多的。前後由好幾位名家（葛拉祖諾夫、車列普尼等）參與其事，改編、配器的芭蕾舞音樂《仙女們》，每聽到也教人覺得不如

省一事的好。話雖如此，這種改編本至少有一種好處：可以對照出原作的鋼琴化的原味之美。

不可解的是，自許為知心人的喬治・桑，在一篇悼蕭邦文中說什麼將來他的作品將被人改編為管弦樂曲，而後世人也將更加認識他的天才云云。可見得，知心者未必真知其樂！

評價或有高低上下之別，不喜歡蕭邦的人應該是極少的吧？但確也有很討厭他的，而且是大大有名的樂人。舊俄「強力集團」中人，貶蕭邦如「神經質的交際花」，說他的作品大部分「如漂亮花邊，除《葬禮進行曲》以外一無可取」。

## 鋼琴畫家德布西

聽慣了古典、浪漫派，新識德布西，有一種不能適應的陌生感。這也有點像看慣了浪漫派以前的繪畫，第一次看到印象派的畫時的感覺。

鋼琴到了德布西手裡，似乎連音響都變了個樣。無論從作曲還是演奏上，都生出了新意，開發出新效果，真是別開生面！

這是個鋼琴畫家，鋼琴就是他作「音畫」的生花彩筆。

他所作的畫和當時印象派的畫，相通而不盡相同。假如說莫內等畫人作畫時，並不講求甚至是有心迴避了詩情詩味，卻似樂人作純樂一般在爲畫而畫的話（試向《稻草堆》中尋求詩意），那麼，德布西以鍵盤爲調色板，渲染出的鋼琴上的「音畫」，則是也可作爲鋼琴音詩來讀，畫中有詩的。

然而已非復往昔傳統的詩，而近乎象徵派之詩了。

《月光》是其《貝爾馬斯克組曲》中的一篇，雖然是早期之作，猶有脫胎於傳統的痕跡，算不上道地的印象派音樂；同時它也屬於那被彈得太多、聽得太熟因此大損其芬芳的作品之列；但仍值得認眞重讀，從此處入門去見德布西。

此作旋律典雅，和聲清淡，織體要而不煩，一一融化進鋼琴獨具的韻味中。它帶著象徵的詩意，而非單純的一幀月夜小景。這篇逸品也像蕭邦的音樂，不好「譯」，雖然有好幾種「譯本」差強人意，仍以聽原本爲妙。

《水中影》則是名副其實的印象派「音畫」了。只它那曲題便是一幅景物畫的畫題。但它雖逼似印象派人的畫，而又超越了靜止的「定格」的畫面效果。曲中孕育著、展現著不可捉摸的「動」，而這「風乍起，吹皺一池春水」的變化多端的「動」，又終於畫出一個極大的「靜」來。「蟬噪林

愈靜」是中國詩人的感受；西方文人房龍回想幼時登上教堂塔樓，發現一種「可以聽得見的寧靜」；德布西又以音響描出此境，這真是中、西、古、今同此會心了！

十二首一集，共有兩集的《前奏曲集》，都是樂中有畫、樂中有詩。試看那些標題：《月落廢寺上》、《夕暮的音與香》、《葉底鐘聲》……從前，孟德爾頌寫《無言歌集》，既無言，也無題，——除了少數幾篇；現在德布西給每篇前奏曲都加了曲題，卻又故弄狡獪，把它移到曲終處，讓初讀其作者胸無成見地先聽，最後再與他所題的去印證。

說實話，兩套前奏曲，尤其後一套中，有若干首是不好懂，令人覺得頗「隔」的。有一些則並不難接近。可能我們也並未真解其意，甚至只不過以歧義與誤解去認識它，但這也無礙，他的音樂正是非常容易觸發不同聽者的各種不同聯想的。

《棕髮女郎》這篇前奏曲，既好聽，也似乎好懂，相當通俗。它如同給你一幀人像看。但它不似印象派畫家所作的有些人像，有一種漠然的神氣；而是浸透了某種詠詠的情思，淡淡幽幽的愁悵。它誘人從畫中人聯想開去，構想出一篇可哀的人生悲劇（如魯迅的《傷逝》，或他為之寫了極富同情感的序言的《淑姿的信》）。

《原野之風》大概可以看成是純粹的音畫了。試想即使是最工於捕捉瞬間的光與色的印象派畫家，要他們用畫筆去捕風捉影，也只能顯出繪畫藝術的有所不能。音樂寫風卻方便，它可以以流動寫流動，然而又很容易流於膚淺凡俗。

德布西是畫風的高手。他不但比只能間接地表現風的畫家們高明，而且脫出了此類音樂中前人的窠臼。他畫得空靈！聽他這篇風的小品，中國人應該聯想起我們的《莊子》中說風的那段天下之至文吧？

德布西寫莊周說的「大塊噫氣」，像是剛剛「起於青萍之末」的風，泠泠然的，清新之極！你彷彿在聽風的同時也感覺到了空間，感受到了自然的呼吸，空氣的運動。

他的彈奏也別開生面。他說，不能只是人彈琴，而是人琴對話（大有「人琴合一」之意味了！趙曉生在所著《鋼琴演奏之道》中對此有發揮）。因此，鋼琴在他的曲中與指下發出了新聲。踏板在他脚下也真正成了鋼琴之「魂」，再不只是「添一隻手」的作用了。透過對踏板的妙用，他將琴弦上的泛音與共鳴調製出了新的音響，更豐富的色調。

《沉沒的教堂》是他的一篇力作。在譜上，他不像一般鋼琴譜那樣只標上記號以指示應踩應放

哪個踏板，而還直接用文字要求：「霧一般的和聲」、「柔和而流淌」、「從霧裡漸漸浮現」等。

他是在調色板上調和顏料，一言以蔽之，德布西在吟詩作畫！

以上從巴赫說到德布西，不過是以點代面的草草一瞥，但鋼琴音樂的美不勝收，已可見一斑。

然而，鋼琴音樂世界的風光又豈止這些！

行吟即興的舒伯特

不能為舒伯特的鋼琴音樂專題細說，是很對不起他的。他的大型作品自然也應列到「必讀書目」中去（並不太好懂，否則也不會遲遲才收進現代演奏家的保留曲目）。他的小品，則是既不難懂也永不失其新鮮感與魅力的樂中珠玉。

比方說，《F小調音樂瞬間》這樣一首小曲，才不過五十四小節，三分鐘左右便完了，真是音樂中的小不點兒。但你聽聽威廉·肯普夫的精湛細膩的演奏錄音吧，三分鐘的音樂裡竟包容了如此豐富的情緒，不同的明暗層次！

而其即興曲之美妙更是一言難盡了。我們感到，在音樂似是流淌而出的這一特點上，最像莫札

特的就是舒伯特。也許可以認爲，他的音樂才眞正是流淌而出，不暇雕琢的。也許不夠洗鍊，也許愛講重複的警語，但是絕對的率眞，而其中蘊含了聽之不盡的意味。

舒伯特如同一位「隱者自怡悅」的行吟詩人，他在大自然裡信步所之，詩興勃發，不能自休。他的鋼琴詩，詩風又與蕭邦的很不相似。風格即人，一點兒都不錯，一聽其樂，如見其人。我們聽莫札特、舒伯特與蕭邦的音樂，也看到三張自畫像。一個在草地上嬉遊的大孩子，一個工愁善病的旅人，舒伯特則用他的音樂反映出一個極平易可親的忠厚人的面貌。

## 魚目與珍珠

十九世紀以來，小品大投聽衆所好。這一方面有負作用，造成大批沙龍小曲的流行，降低了鋼琴文化的素質，使之庸化；另一方面，當然也有利於鋼琴文化的普及。

鋼琴小品中魚目混珠，人們需要善於鑑別，擇其善者而賞之。

從許多小品之流行中，也不難看出聽衆口味與素養的變化。十九世紀後半時期以來，某些小品之大受賞識，然後別的作品又代之而興，簡直像今之流行音樂一樣。舊俄作曲家兼鋼琴演奏家拉赫

瑪尼諾夫，今年是他去世五十週年了。他的幾部鋼琴協奏曲，至今仍擁有大量的聽眾。他有一篇小

品，《升C小調前奏曲》，在本世紀二十年代成了十分風行的鋼琴曲。由他本人彈奏錄製的七十八

轉粗紋唱片，直到三、四十年代仍在銷行。此曲當中用四行譜記寫，一眼望去令人不敢問津，其實

不是十分難彈，因爲只是用延音踏板支持的八度重複，形成一片沉重的轟鳴。主題的反覆，聽起來

像不停地敲著喪鐘。這不難聯想到革命後流寓異邦的作者的心境。但不識這樣一首無甚深意的小曲，

當年何以會引起那麼多人的興趣！

從上個世紀以來，論流行面之廣，流行時間之長，《少女的祈禱》當首屈一指。它的單張樂譜，

銷售量大得驚人，對它有印象的也不限於沙龍中客。穆梭斯基的印象是反面的。他討厭到處聽到人

們津津有味地翻來覆去彈這東西，乃戲作一幅「音樂漫畫」，描畫的是一個女人彈此曲，但那架鋼

琴是荒腔走調的！

至於「文革」後有一段時期，它也成爲許多中國愛好者彈不厭聽不厭的寵物，大家都清楚。

許多小曲，只要看曲題，還有曲譜上一望而知的一些套套，便可以把它歸到沙龍曲中去，如《花

之歌》、《寺院晚鐘》、《黃昏鳥喧》、《奄奄一息的詩人》、《阿爾卑斯山少女之夢》……這一

批溫情脈脈似雅實俗的小品，今天恐怕少有人問津，聽的人也只剩下歷史興趣了。好雅音者，自會去聽嚴肅音樂作品，愛聽俗調的，又會嫌其俗得還不夠吧。如果有誰從這些小曲中去追想往昔愛好者的口味與鑑別力的話，可以從《鋼琴名曲二七○首》裡翻到它們。這本在第一次世界大戰前出版的通俗鋼琴譜集，是某位稱為維爾的美國人編的。從三十年代起（也許還要早）便輸入了中國。直到八十年代，仍然是凡有鋼琴者似乎必備一冊的譜子。人們稱之為「masterpiece」（傑作）。此書也算得上鋼琴文化的一種小古董了。雖然名不副實，選得雜七雜八，原版印錯處頗多，影印的一仍其誤；但平心而論，不為無用，包括其中保存下這許多過時的沙龍曲這一點。

小品中的凡品、下品，不聽並不足惜；作為參照對比，以提高鑑別力，聽聽也有好處。小品中的上品、妙品，那是不可不聽的，不要以其小而輕之。有的小品正像大型之作一樣（甚至更加能）代表其作者。

《春之歌》這首小品，就很能代表孟德爾頌清新雅潔的樂風。這是《無言歌集》中的上上作，一顆明珠！此集中的妙品還有《五月輕風》。聽它時不禁憶起殘唐五代詩人杜荀鶴的佳句：「風暖鳥聲碎，日高花影重」。

集中值得傾聽的，還有《紡織歌》。有趣者，有人將其換了一種意象，改題爲《蜂之婚禮》，聽起來似乎更切題，更妙。還有幾首《威尼斯船歌》，這是作者自題的曲名，而別的題目都是他人擬的。

柴科夫斯基所長在管弦樂，而不在鋼琴音樂。他爲這樂器所作的大曲不多，也少有人去彈去聽，但他有使人不能忘懷的情眞韻美的小品。《四季》一集中，有幾首是很耐玩的。最出色的是《三套車》，或譯作《雪橇》。它是情景交融的一幅北國風光畫，而其北國風味又與葛利格的作品是很兩樣的。這是典型的俄羅斯味。如果你也是舊俄文學的嗜好者，那柴科夫斯基的這一篇篇小品，都可成爲你讀過的文學作品中的插畫；用這些音樂當作配樂來陪伴你讀普希金、屠格涅夫、契訶夫，眞是再好也沒有了！

關於李斯特的作品，似可無需多話。人們彈得多，聽得多，「文學傳記」、「鑑賞資料」中也談得夠了。他那些作品，有一些初識其面時眞令人驚爲絕豔，聽的次數一多，又不免有脂粉稍重、華而不實之感。有的是初讀氣勢非凡，不久便覺其鼓努爲力、不耐咀嚼了。

然而不可以局部概其全人，李斯特是相當複雜的多元體。他是一篇複調音樂。他是浮士德

（Faust）加梅非斯特（Mephisto）！所以他的音樂也是浮華俗豔與深沉樸素交雜的。

就小品而言，他有二作絕美，不聽，不足以知鋼琴音樂之妙。

一是篇幅不大的《安慰曲之三》，一是像中篇小說的《降D大調音樂會練習曲》。都是充分鋼琴化的作品，亦即難以移植到別處的音樂。前一首無技可炫，輕描淡寫；後一篇有炫技之用，而閉目聽來毫無炫技之感，這是因為那技藝已經為樂所用，為美所化了！

此二作都是高華脫俗，樂中有一個厭棄了塵世浮華的，沉思冥想的李斯特，他不也有點像我們弘一法師李叔同嗎？

## 民族風味

鋼琴的故鄉在義大利，成長在英、法、德、奧。因而鋼琴音樂本來主要是這幾個民族的風味。逐漸地它為歐洲其他民族所用，這乃使鋼琴音樂中出現了別的民族風味而更加多彩多姿了。

《皮爾金特組曲》（Peer Gynt Suite）的作者葛利格，使鋼琴唱起了北地的新聲。他的《A小調協奏曲》曾受李斯特的激賞。那是一種一聽便感到其味特殊的音樂，雖然作者無意於景色的刻畫

描繪，但在我們聽者的心中，挪威峽江之國的獨特風光卻如現目前，有時別是一種嚴峻，有時又別是一種明麗。

同樣別有風味的是一篇小品，《致春天》。其中境界清寒沁骨，然而又隱隱透出了春天的消息。聽葛利格這些作品，的確應該佩服德布西對此公的絕妙好評：如嚼埋在冰雪裡的糖果！

他的同國人辛定 (Sinding, Christian, 1856-1941) ，有小品《春天的聲音》（亦不妨譯為《春風瑟瑟》，或者索性依其曲趣意譯為「春之消息」），雖然聽起來總令人覺得意猶未盡，不過癮，卻也滿含著北國的冷香。

北國的琴音是清涼之音；南國之音是暖的，有時是熱氣騰騰的。西班牙的法雅、阿爾貝尼士 (Albéniz, Isaac, 1860-1909) 和葛拉納多斯 (Granados, Enrique, 1867-1916) ，寫了許多這種熱的鋼琴音樂，這種音樂聽了不但能令人感到地中海的陽光、薰風，而且會不覺手之舞之、足之蹈之！

李斯特的《匈牙利狂想曲》，人們已經耳熟能詳，雖然還不能算是最道地的匈牙利民間音樂風味，也是蘸著點民族色彩寫的大師之筆。要欣賞更道地的，還得聽巴爾托克 (Bartók, Béla, 1881-1945) 和柯大宜 (Kodaly, Zoltan, 1882-1967) 的。

処於北國之冷與南國之熱之間，又有德弗乍克（Dvořák, Antonin, 1841-1904）筆下的捷克斯拉夫音樂的溫暖。他的兩套《斯拉夫舞曲集》，還有《傳奇集》，透過那民族色彩，可以感受到極為真摯純樸的情感，都是很值得傾聽的。

## 眩人耳目的音樂

在鍵盤上玩雜技式的音樂，十九世紀中一度甚囂塵上，顛倒了大批的聽眾。這類作品，雖然沒有多大聽賞價值，但也可以讓我們對這樂器增進瞭解，知道它有那麼大的能量，也知道人有那個本事馴服它、驅使它，製造出如此眩人耳目的效果。炫技音樂與演奏，對於樂器的改進，作曲與演奏技巧的發展，都起了作用，功不可沒。

談到炫技性鋼琴曲，不能不提李斯特。他寫了好些這種作品供他自己在音樂會上大顯身手，如《超級練習曲》、《帕噶尼尼練習曲》等。

大家最耳熟的恐怕是那一首《鐘》。這是從帕噶尼尼小提琴協奏曲裡移植過來的。順便一提，此曲曲名，譯為《小鈴鐺》更符合曲意。西方有鈴樂，由一人至數人運用一套組成音階的小鈴演奏。

李斯特的改編曲，聽上去似乎比小提琴原作更能寫聲。聽時，不妨留意一下曲中的許多與音快速反覆。這是與前文中提到的埃拉爾發明的「複震奏裝置」大有關係的。無此發明，這種清脆悅耳的鈴聲效果便做不出來了。

李斯特也不是穩坐江山的，他那時代是炫技之風大盛、人才輩出的時代。有的人一時間還比他風頭更健，大有向鋼琴大王爭坐奪席之勢。其中有個泰爾貝格更是咄咄逼人。李斯特似讚似嘲地說「他是在鋼琴鍵盤上拉小提琴的」。

此人的拿手好戲是用雙手的大姆指在中間音區彈出漂亮旋律，與此同時，在高音和低音中配以華麗的裝飾。為此他喜歡用三行譜記他製作的這種樂曲（中間一行記主旋律，其他兩行記伴奏部分），而他也在捧場者中贏得了「三手人」的雅號。他的技巧確是不凡，有驚人的 legato（圓滑奏），很懂得使樂曲充分地鋼琴化。作起曲來也產量極高，有一套作品共有六大本。他用通俗歌曲《甜蜜的家》編配的一篇變奏曲，當時不知風靡了多少聽眾。直到後來還有這樣的趣聞，有個叫貝林格爾的小鋼琴家，每演此曲，聽眾必要他再來一遍。沒完沒了的返場演奏，害得此人大做惡夢。

可悲的是，泰爾貝格之流行引起的「發燒」不止是威脅著鋼琴大王而已，人們也覺得蕭邦的作

品沒有多大聽頭了。好在，「不廢江河萬古流」，而今熟悉泰爾貝格其人其作者，又有多少？

可厭者還有那麼一些演奏家，在演奏嚴肅的經典作品時也乘機賣弄，亂加花樣。蕭邦也未能免遭此厄。有人彈他的《革命練習曲》，把本來就是飛快的樂句用連續八度彈奏。還有人彈《小犬圓舞曲》，到結尾處將音階型經過句變成一連串的三度雙音，以炫其能。

嘩眾取寵的炫技肯定是不可取的。莫札特很看不慣他那時的聽眾「看」演奏，而不是「聽」演奏。不過，據說巴赫也在即興演奏時加進一些炫技性的段落。在大師的演奏中，高難度的音樂被得心應手地表現出來，也往往可以顯示一種奮發高揚的精神狀態，受到感染的聽眾也得以分享愉快了。

## 四手聯彈與改編曲

鋼琴這樂器與眾不同。不但可以一器獨彈，一個人彈「交響樂」，而且還可以一琴之上幾人共奏，又可在數琴之間形成不同組合，這就使得以發揮更大效用，有任何其他樂器所不及的優勢。

先說四手聯彈：二人並肩坐於一琴之前，共演一曲。其中為主的那位，彈鍵盤右邊的中音與高音部分。另一人則負責彈左側的低音部分。我們非常熟悉的一張莫札特的畫像，正是他姐弟兩個童

年時候在古鋼琴上四手聯彈的情景。細看又可見兩人正作交叉彈奏的動作。

增加一雙手，二人分工協作，可以充分發揮整個鍵盤的能量，不僅音響更宏大豐滿，織體也可以更複雜細緻。這對於彈奏樂隊改編曲尤為有利。例如，貝多芬《合唱交響曲》慢樂章的鋼琴獨奏譜中，有一段因一雙手照顧不了，只得省掉了一個小提琴聲部的旋律。改成四手聯彈，便無此遺憾了。

十八、十九世紀時，交響音樂與歌劇的鋼琴改編譜的盛行，正說明了聯彈的用處。海頓、莫札特的交響樂，全部被改編成了聯彈譜。甚至如巴赫的《馬太受難曲》、海頓的《創世紀》那麼複雜不大好改編的大作品，也有改編本。李斯特的全部交響詩是由他自行改編的。近代管弦巨制中如理夏德・史特勞斯的音樂，聖桑的全部樂隊作品，和聲織體繁複如華格納的《崔斯坦與伊索德》，龐然大物如前人的《尼伯龍根指環》樂劇，居然也有改編的全本！

今人可從錄音中原湯原味地欣賞原作，當然毋須求於改編本了。對比原作，改編本像一部文學名著的縮寫簡化本，從配器來說，又像彩色畫翻印成了單色的。但也有非常高明的改編本，自身取得了存在價值。李斯特與華格納改編的貝多芬交響樂便是如此。李斯特改編的《阿伊達》（威爾第

的歌劇）和《死神之舞》（聖桑的交響詩），論者以爲是傑出的，從後一曲中，還可發現原作所無的新意。

有一個關於改編曲的例子，更是令人感到不可思議，但這是舒曼報導的，無可置疑：一次音樂會上，《幻想交響樂》演奏之後，李斯特登台獨奏了其中的《斷頭台進行曲》樂章，感染力之強竟然比原作有過之而無不及！

聯彈也不是只爲彈改編曲的，專爲此種組合而寫的音樂，也不在少數。大家聽得爛熟的舒伯特《軍隊進行曲》。其實是改編的獨奏曲，原作是四手聯彈曲（另有陶齊希改編的獨奏本，是爲演奏家加工的，華麗得很）。這正如常聽的布拉姆斯《匈牙利舞曲》也非原貌一樣，原也是聯彈曲，後來流行的卻是改編成樂隊合奏或小提琴獨奏。也有簡化了的鋼琴獨奏本。葛利格的《挪威舞曲》，原本也是四手聯彈曲。

除了一架琴上的聯彈，還有兩個人各用一琴的二重奏，不用說，這又讓作者與彈者獲得了更大的用武之地。這一類中有個特殊的例子，是葛利格爲莫札特的四首奏鳴曲加上了重奏部分，成爲雙鋼琴奏鳴曲。

聯彈、合奏的練習，既有助於彈奏技術的加強，也豐富了學習者的樂感，而且又是一種有趣的音樂交往活動。有個十八世紀的英國人伯爾尼，據他報導，那時的女士們聯彈時，用鯨骨裙箍撐著的裙子，常常會妨礙彼此而弄得有點尷尬。

## 從獨手到多手

鋼琴彈奏還有多種有趣的變體。按使用人手多少的順序來講，首先是「獨手操」（仿《獨弦操》之意）。這主要是指左手獨奏。只用一隻右手的反而很少。這種獨手彈琴，倒不一定都為了炫奇，有時是出於實際需要。天生殘疾和因傷致殘者，便需要這種樂曲。李斯特有個門徒，也是匈牙利人，是一位獨膀子鋼琴家。他編寫的一部左手練習曲集，大師慨然為之作序（李斯特的老師車爾尼也有《左手練習曲集》，其用處卻只為了有兩隻手的人鍛鍊較弱的左手）。

獨臂演奏家還不止這一個，本世紀有位琴人，在疆場上失掉右肢，布威爾那部《左手鋼琴協奏曲》即為他而譜。

有一些巧妙地運用這一形式作成的左手獨奏曲，有獨特的藝術價值，連雙手俱全的演奏家也喜

鋼琴文化三百年

鋼琴樂話

143

歡表演。這是用巴赫的《夏康舞曲》（chaconne）改編的鋼琴曲。原作是無伴奏小提琴套曲中的一章，是巴赫的也是全部小提琴文獻中的顯赫名篇。改編它的不止一人，布拉姆斯、布梭尼（Busoni, Ferruccio, 1866-1924）都曾寫過。

以上是用一隻手的，雙手與四手的樂曲不須再說。三人聯彈極少見。巴赫之孫W‧F‧E‧巴赫寫過一首，讓三個人擠在一架琴上彈。

還有更滑稽的四人聯彈。作者沙米娜德，一位多產女作曲家，常見於一般鋼琴小曲集中的《頭巾舞曲》，即是她的作品。

堪稱「練習曲博士」的車爾尼，也作過一曲，每四人一琴，在四架琴上合奏。此外又有人作過十六人用八琴合奏之曲。

一八六九年在巴西的里約熱內盧，美國怪才葛次巧克的「巨怪音樂會」上由三十一人同奏十六琴。百多年之後，一九八四年洛杉磯奧運會上有規模更大的八十四琴大聯彈。

過分地增加數量，並沒有新鮮效果，雖然好像陣容不凡，也容易教人覺得虛張聲勢（白遼士講過，吉他「數量增多，反而不利，十二個吉他齊奏時，音響就近乎可笑了」）。

這類噱頭，樂史上還有一例。是一場非比尋常的六人聯奏。其做法又不同於一般的聯彈。時在一八三一年，巴黎的一場義演慈善音樂會上。出場的六人全是大師：蕭邦、李斯特、車爾尼……各據一架鋼琴，由李斯特先彈了一段引子，其他幾位挨次各彈一篇變奏曲，主題是大家公用的，這各篇之間的連接部分與最後一段尾聲，也是李斯特總其成，後來還出版了這一套連奏曲集。

## 鋼琴何往

印象派以後，鋼琴向何處去了？不少論者對於現代派樂家把鋼琴幾乎當打擊樂器來使用，深為不平。現代鋼琴音樂中的確有此現象，但打擊樂化顯然不足以概括新情況。從無調性、多調性、與爵士樂雜交混血，使用「加料鋼琴」和各式各樣的工具代替手指，迫使鋼琴發人們聞所未聞之奇聲怪叫，到那種似可尊之為外國「鴛蝴派」的形新實舊的沙龍鋼琴曲，不一而足，一言難盡、其中當然有新的開發，新的追求，並非都是欺人之談。但是習慣了鋼琴的老派美聲唱法的聽眾，要從新聲中聽出道道，需要大大地調整你的音樂思維、聽覺和耐力。不管如何，晦澀費解的音樂，同樣可以成為對往昔鋼琴文獻的反襯，也仍然可以證明這個樂器歷三百年而猶有生命力。

## 鋼琴與樂隊的關係

說來有些奇怪，如此多能，如此重要的這種樂器，在集管弦樂器之大全的管弦樂隊的常規編制中，並沒有它的一席之地。

回顧樂史往事，這更顯得奇特。前文中早已交代，巴洛克時期，古鋼琴在樂隊中是不可缺少的一個重要角色，功能遠勝先輩的鋼琴，反而長期未能進入樂隊——在鋼琴協奏曲中，它與管弦樂隊之間的關係是敵體而非臣屬。從海頓到理夏德·史特勞斯，在他們的交響樂總譜上，難得見到鋼琴的聲部（很少的例外如法國樂人文森·丹第（D'Indy, Vincent, 1851-1931）的《山歌交響樂》）。

白遼士不彈鋼琴，也不曾為它作曲，但絕非對它無知。他的名著《配器法》，其正文與理夏德·史特勞斯所作的增補，讀起來令樂迷不忍釋手。他們兩位對各種樂器懷著那麼深的感情，難怪都是配器大師！白遼士在書中論及鋼琴的配器法，說「它一方面可當作樂隊樂器之一」，「它本身又可當作一個完整的小型樂隊」。如當作樂隊中的一種樂器使用，「在樂隊的全奏中使音響增加了新因素，這時它特殊的音響效果是不能用其他方法來代替的」。

他有一部叫《萊柳》的音樂，是為樂隊、合唱隊與幕後獨唱者寫的，形式頗特別，其中便使用了兩架鋼琴來伴奏空中精靈的歌聲。他說這正是他所需要的音響，「沒有任何其他樂器能像鋼琴那樣易於產生這種諧和的營營之聲了」。

最有意思的是，在白遼士批評演奏名手不尊重作者的指示，濫用踏板、污染和聲時，編注者史特勞斯在腳注中應和道：「上述責難，對許多指揮家也同樣適用！」

遺憾的是，他這部作品我們無緣聽到！但要瞭解鋼琴在樂隊中的效果，可舉常見的兩個例子：《羅馬噴泉》與《羅馬松樹》，都是義大利作曲家雷斯匹基（Respighi, Ottorino, 1879-1936）的名作。

在《羅馬噴泉》第三樂章中，鋼琴的和弦與管風琴、豎琴溶成一片，用一種非常渾厚的音響波動著，給人以奇異的感受，像是自身投入了海洋深處。

《羅馬松樹》末章中，寫的是在羅馬古道上遠征歸來的大隊人馬，自遠而近地進行著。腳步敲擊大地，殷然如雷。聽它，首先會想到的當然是吉朋的《羅馬衰亡史》；也可能聯想到福樓拜《薩朗波》中一個光怪陸離的場面。這篇音樂的配器，鋼琴低音的加入，有令人難忘的效果。

聖桑的《動物狂歡節》中，兩架鋼琴加入了樂隊，擔當了重要的角色。他這套節目像是「動物漫畫集」，其中，忽又加上一節《鋼琴家》，自然更用得上這個樂器了。全曲中最有價值，或者說唯一可聽的是一篇《天鵝》，高雅華貴的大提琴主旋律，勾勒出黃昏暮色中慢慢游去的白鳥，划水的律動與形象，則由鋼琴的音型傳神；這位早慧、多才、高產的二流大師，即使只有這篇小品也可不朽了！（不過，其中鋼琴如換上豎琴，豈不更妙？）

到了現代管弦樂作品中，錄用鋼琴的例子漸漸多了。隨便舉些例子，格羅非（Grofé, Ferde, 1892-1972）《大峽谷組曲》中，製造的大雷雨效果，有一處用了鋼琴上的刮奏。伊戈·斯特拉溫斯基在其交響樂與舞劇音樂中，也把鋼琴派上用場。因此可以說，事實上它已成了現代管弦樂隊的一名成員。

鋼琴有點受委屈，但也有另一種有趣的關係，是樂隊反過來有求於它。一支規模不大的樂隊，沒有條件擁有價值昂貴、會彈的也相當稀缺的豎琴，而又要演出總譜上有它的作品（偏偏有不少濫用此一樂器的），這時候，鋼琴也就很現成地成了代理人：雖說效果到底有出入，主要是音色問題，而豎琴上輕而易舉的滑奏，由鋼琴代庖也味道兩樣了。

當初管弦樂隊在中國還是稀有事物時，蕭友梅在「北大」的「音樂傳習所」苦心經營著一支小小的樂隊。論其編制規模，還夠不上莫札特時代的水準。最為難的是樂器和演奏者的缺少。他們演出貝多芬的交響樂等樂曲，往往不得不借重鋼琴作為替身，拾遺補缺，這是無可如何的窮辦法。試想，在一首本來並不安排它的管弦合奏曲中，硬是塞進這位不速之客，其效果之不能令人滿意是可想而知的了！

# 10 洋琴在中華

硝煙方歇，洋琴入華。

這不是虛擬出來的一個歷史片的蒙太奇，而是有文獻資料可徵的。鴉片戰役之後，中國門戶洞開，舶來品潮湧而來。洋貨中不光只有吃西餐大菜的刀叉餐具，竟還有一批笨重的洋琴。本來一心搶喝「頭啖湯」的「夷商」，卻又因昧於中華的國情，這回做了蠢事。刀叉、鋼琴都無人問津，再運回去也不划算，折了大本（這個歷史笑話見《中國近代史資料叢刊》〈鴉片戰爭〉第一冊十三頁）。

想當時，雖然沒有中國買主，那些踴躍來華的賈人，教士們家裡，總該有此樂器。因為，這正處於鋼琴三百年的中葉，正是它興旺發展之時。可惜的是我們翻閱那時中國士大夫的詩文，看不到

對這洋人奇器的記述。還得再等幾十年，大清帝國迫於形勢，增派了常駐西方的使節，中外交通的風氣大開，我們才從那些出洋的人的日記中發現這個樂器。

近代中國第一代職業外交官當中有個張德彝，一八六六年他作爲翻譯官，隨使臣出洋，途經上海，當時的上海已經是初具規模的十里洋場了。他在一個洋教士家看到：「洋女撥弄洋琴，琴大如箱，音忽宏亮忽細小，參差錯落，頗覺可聽。」應該說他的反應相當靈敏。「音忽宏亮或細小」正是抓住了「輕重琴」（見前文）和西方音樂的特點，真是難得。但從這一見聞的記載中，也足以證明，洋琴在當時人眼中和耳中仍然是一種罕見的新奇物事，所以才要「述奇」、「記異」。

在當時那一班派到泰西的中朝使節當中，除了劉錫鴻之流庸陋守舊的官僚，有些比較有見識的人既對前所未見的事物開了眼，也向前所未聞之音開放了他們的一雙耳朵。於是，在他們的出使見聞中，聽鋼琴彈奏的記述便多了起來。其中，相繼出使的郭嵩燾和曾紀澤，日記中都留下了不少聽琴的印象。這些也是西樂東漸史的好材料。

郭嵩燾記下了他在一次舞會上聽鋼琴的印象是：「其聲錯落，異於前聞，蓋高調也。」從這話裡可知他聽琴已不止一次，而且他是留意傾聽，有感受也有比較的，並不像今昔時代那種不學無術

腦滿腸肥者之或昏昏然入夢，或如東風之過馬耳的！只可惜他所云的「蓋高調也」不解何意，令人悶悶！

其後，有些要打倒他的人劾其有三罪。其中的一大罪竟然是：在「白金（漢）宮聽音樂，屢取音樂（節目）單，仿效洋人所爲」（這倒又使人覺得「文革」中的許多荒謬之事並不奇怪，而是「日光之下無新事」了）。

至於曾紀澤，他不但懂中樂，而且也頗通西方之樂。駐法之日，他曾在使館中「試演洋樂」。在英國時他又記道：「聽房東姪女二人奏樂極久，年方十三、四，而指法精熟，蓋西洋幼女肄業以彈琴爲要務之一端，故多能者。」後來又記了「試學洋琴甚久」、「飯後學洋琴」等（見其《出使英法俄國日記》）既然能評論彈奏，知其何以能熟練，又親自試習，曾紀澤顯然是一個西方音樂的愛好者，而不僅是個一般的西洋通。

郭嵩燾是於一八七六至一八七九年出使西方的。曾紀澤則是從一八七八年起任使八年有半。當是時也，西方世界正是鋼琴大普及之時，也是古典、浪漫派鋼琴音樂的盛世。原先聽慣了七弦琴、昆曲、皮黃的兩位中華士大夫，遙想當他們處處見到洋琴，聽到洋洋盈耳的洋樂的時候，那種感覺

一定是很有趣的。

還有一個叫李圭的人，也在此際（一八七六）遊歷了北美新大陸，也留下他對這樂器的印象。

此人前往費城，參觀爲慶祝美國建國百週年所舉辦的萬國博覽會。在德國館中他見識到了德國造的鋼琴：

「大洋琴一座，高、方各二丈許（按，即便大型的櫃形鋼琴，也沒有這樣大的，疑有誤）。案面則有音律板（按，即琴鍵）排滿其中。弦索由案底達室內。琴師坐而鼓之。大聲錚錚然若金戈鐵馬，小聲切切然若兒女私語，能使聽者忘倦。每日必鼓數曲，合院數十國人皆讚嘆不置。旁又有如長案半桌者多具（按指長方形琴，亦可見這種琴在那時仍然流行）。琴師甚文雅。偕觀之，特爲圭再奏一曲。惜非知音人，未免辜負美意耳。聞西國文士多工琴，而德人稱最，故製琴之法亦最精。」

中國人眼中所見洋琴的外形與內中機件，他這一篇文字是記載得最具體的。雖然他也只能是走馬觀花，已經難爲他了，他要看的西洋新奇貨色實在太多（李圭在浙海關做案牘十多年，當時赴美參觀賽會，是稅務司德崔琳推薦的。以上均據《環遊地球新錄》，據認爲是現在見到的最早的一部中國人寫的美國遊記）。

從這時候直到清末民初這一段時期，可惜未見有談到洋琴的文字。然而這也許是因為它已經更多的進入了中國，多見少怪了。

後來出家做了弘一法師的李叔同，據說是第一個把鋼琴音樂介紹到中國的。他的琴藝是在東洋學的。學琴的情況，可惜未見到記述。從與他一起留東的歐陽予倩的回憶錄中，也只能略知一、二。歐陽說：「他很愛彈鋼琴，因為合奏的關係和那位拉小提琴的廣東人天天在一處：他有什麼新曲，必定要那個廣東先生聽著給他批評，那個少年要什麼他就給他」。

他那浪漫而又執著的藝術生涯真有意思，遺憾的是，無從瞭解他最愛彈的是哪些樂曲，是否為知心知樂的人演奏！

從他的學生豐子愷的回憶中，又看到一位嚴師的風度。他後來在浙江第一師範教音樂，正課有琴課，課餘還作輔導。學生到他面前去「還琴課」都兢兢業業，既敬且畏，可見他對音樂藝術與教育是何等的嚴肅。

洋琴之普及應該是與學校之普及相聯繫的，大學、師範乃至中學校也有鋼琴了。

即使連小小的南通州城裡，不光是狀元府中早就買了這種樂器（張謇家書中對「披霞娜運到

後，安放何處」有關照），走過中學堂街的人，也聽到從省立中學樓上傳來鏘然的琴聲（很可能是

那爲梅庵琴派的古琴家徐立蓀在彈它）。

京、津、滬、穗，還加上福州、廈門，這些地方自然是在引進洋琴上得風氣之先的城市。出現了所謂琴行，有得賣也有得租。末代皇帝溥儀還從北京的一家琴行裡，請了個人入宮教他學彈這玩意兒，伴讀的皇弟溥傑又成了陪練。

不是隨口閒扯，洋琴可謂「三進宮」了：一進明宮，二進清宮。頭兩回來的是鋼琴的先輩，擊弦古鋼琴與撥弦古鋼琴，其事前文已經表過。從時光距離看，其間正巧是約三百年，三回之間各相距百年或二百年。

小宣統亂彈琴，是因悶處深宮，閒極無聊。馮玉祥「逼宮」，他倉皇出走。民國政府派人去清理宮中文物，當時參與其事的兪平伯，在一篇《雜記儲秀宮》中寫了鋼琴，不多幾筆而有實感：「靠西壁上爲風琴，下爲鋼琴。兩琴上置曲譜甚多」，如「小曲工尺譜……亦有清宮固有樂章，雜亂無紀」。

這場面似可用來作半殖民地半封建社會的歷史紀錄片鏡頭，而且配音也現成：紫禁城的黃昏，

飄來了洋琴上用黎式彈奏法彈時行小調與清宮古老樂章的聲音！

往昔是不可能有什麼鋼琴熱的，但需要鋼琴的人的確在增加。用進口的擊弦機等零件組裝起來的鋼琴出現在市場上了。一般的都取個大音樂家的名字，如海頓、莫札特等作爲牌子。這類老牌子鋼琴，據說是在小小作坊裡由很少幾個老師傳生產出來的，時至今日還常可碰到。舊雖舊，整舊如新之後，音質是頗勝於粗製濫造的新貨色的。

洋琴的普及，也是讓一部分人「先用起來」。學琴成了大城市裡某些高等華人家小姐的必修課，這也是婢學夫人，把西方的一套搬了過來。但即使是進了「音專」，專攻鋼琴的女性，一當了太太，往往便把鋼琴當擺設了。

鋼琴吸引著更多的平民。情願出高學費跟白俄、猶太音樂家學的人，日見其多了。租琴業之興旺似可作爲一證。買不起琴，出一筆並不太多的租金，便可以在亭子間裡自彈自娛，而且還能供朋友來輪流共享，這對寒酸的學生是件好事。租琴的琴行，除了沿海大城市，武漢也有。賀綠汀在武漢便租了一架鋼琴用（直到「文革」前，上海還有琴可租，有一家羅辦臣琴行還派人上門免費調音）。

◎ 鋼琴文化三百年 ◎

洋琴在中華

*157*

像風琴一樣，鋼琴是中、小學音樂教育的工具。然而比樂器更缺的是懂得正規彈奏法的人。於是流行起一種非正規的彈奏法。鼎鼎大名的中國流行歌曲始作俑者，《毛毛雨》、《桃花江》、《特別快車》的作曲者黎錦暉（他也寫了《小小畫家》、《葡萄仙子》、《可憐的秋香》等兒童音樂，他對兒童歌劇的貢獻，功不可沒），自稱此種風靡天下的彈奏法是他發明的。

這種「黎式」彈法，像簡譜那麼好學。你用右手彈高音部的曲調，左手跟著曲調用八度音程彈旋律重拍上的那些音，輕拍上的音則可略而不彈。這彈法也就如同左手在為高音部上的曲調打拍子一般。掌握了它，隨便拿起一首歌曲或小曲，都可如法炮制。在往昔的中、小學裡，音樂老師上歌唱課，多半用此法「伴奏」。彈得更熟練的，即興加花，節奏上來點變化，在加點和弦，那就更熱鬧花俏了。但在知道和聽過正規彈法的人耳中，這卻是不堪入耳。舊時代的歌舞明星王人美在其《我的成名與不幸》中，對此有一段回憶，讀了可令人噴飯。時在二十年代，她在湖南家鄉聽說有新式彈奏法，據說當時有位女鋼琴家去看黎錦暉彈，笑得眼淚汪汪地逃走了（王人美參加黎氏的明月歌舞團，成了「四大天王」之一，那是後話了）。

洋琴在中國既曾為少數人所「雅化」，也曾被一些人將其庸化。商業性廣播電台用它伴唱無聊

的小調，用「黎氏」彈法而愈加俗不可耐。酒吧、夜總會裡，也有「洋琴鬼」。

「雅化」的鋼琴，使愛好者高不可攀。如想自習，中文資料又只有薄薄一本《洋琴彈奏法》，豐子愷編，開明書店出的。

豐子愷又編了一部《洋琴名曲選》，一共二冊。第一篇便是經過他介紹而廣為人知的貝多芬的《月光奏鳴曲》（但在此集中，用的是正式曲題：《嬰C短調朔拿大》。今天對這些古怪的詞得加注釋：「嬰」即「升」，短調即小調，「朔拿大」乃奏鳴曲之音譯，都是借用日本的名詞）。

這部曲集在當時是很珍貴的，它恐怕是中國人自己印的（有可能利用了日本出的《世界音樂全集》）一部唯一的鋼琴名曲選了。這也得感謝開明書店。至於老商務，早先只印了一本《進行曲》，其中只收了些極其簡單的小曲，只可供幼稚園上「唱遊」課之用吧？商務、中華都不曾出過什麼鋼琴曲選。

前文中已提到那本美國人維爾編的《鋼琴名曲二七○首》，在它本國，恐怕早已成了古董，翻印本卻在三、四十年代充斥於上海的琴行。奇怪的是，八十年代的中國大陸鋼琴熱也幫了它的忙，使它仍舊銷行不衰。只要有鋼琴的人家，琴上多半有這本內容龐雜、錯誤不少的譜子。維爾有知，

也會喜出望外吧！

在舊中國，大、中城市中到底有多少鋼琴，當然沒有人統計過。但有一些情況說明，那不會是一個很小的數字。

一九五一年在福州，假如有那個單位想買鋼琴，願意廉價出讓的人家是很多的。一架七成新的「史特勞斯」之類，琴主討價才一百二十萬（即一百二十元）。在這之前的一九四九年，筆者渡海來到彈丸之地的廈門鼓浪嶼，幾乎是數百米之內鋼琴之聲相聞。

「史無前例」一來，人、琴都遭了劫難。作敵性財產處理的鋼琴，價錢賤得驚人。從後來的許多退賠糾葛中，也不難推想當年大抄被掠去的鋼琴數量之多了。

「人琴俱亡」，顧聖嬰、傅雷兩家的遭遇，恐不會是僅有的幾例。

離奇的是還有奉旨彈琴，這也救了鋼琴一命，使其得免於絕種之災。洋琴還不是那麼可惡的。

於是有的下鄉知青竟能偷運去一架漏網之琴，大家在黃連樹下彈彈《紅燈記》。而「四人幫」的老巢上海，收徒習琴也可恩准，只是不准多收。

那年月，除了奉旨的、御用的、偷偷摸摸彈的，一時琴聲寂然。待到苦熬過「文革」，一陣子

小提琴熱過後，鋼琴熱不期而然地來了！

仍以小地方南通爲逆例，往昔聽得到琴聲的地方只有狀元府、中學堂（還不是每個中學）、教會，如今有琴的人家，少說也有百來戶，至少有兩家還有琴一雙。其中的一家，買兩架琴是爲了讓小孩練習協奏曲時，老師好爲之彈協奏的部分。

只要看到那位調音老師傅樂於常到小城來，而每來都獲利甚豐，不也可見鋼琴之多嗎？從小城推想到大、中城市，從琴的難買，琴價之有漲無已，私人授琴的束脩也隨之而漲，教得出成果的，其門如市，應接不暇，誤人子弟者也乘此掛羊頭賣狗肉等；都不難感覺到那個「熱」的存在，且大有升溫之勢。

且舉幾個近幾年的數字，未見得準確，但可信其估計偏低，只少不多，像人口統計之類。

一九八九年初的數字，上海鋼琴廠年產萬台。

一九九二年的報導，全國鋼琴年產量爲四萬多台（美國鮑德溫琴廠所屬二廠，一個廠的年產量即達五萬台，但我們不必與之攀比）。

也是一個較新的數字，根據估計，全國共擁有鋼琴二十萬台（這裡面當然也包括那些結婚的人

在新房裡擺上一架，與豪華版世界名著一起，冒充風雅的，以及一些暴發戶，用它裝潢大客廳來擺闊的）。

當年早有「鋼琴之鄉」美稱的鼓浪嶼，現在的鋼琴密度據說是擁有三、四百台，而人口才一萬而已（有資料說，我們的總擁有量，不及二百多萬人口的維也納）。

全上海在家習琴的孩子，據說有一萬，但也有「琴童十萬」之說。

比這些數目字更有「熱」感的，是我所見所聞的家長們那股不尋常的熱勁。

有的家長把琴搬到上海，臨時借個地方，讓孩子就近從師，每日苦練，最多達十餘個小時。有的家長在郊縣，也路遠迢迢地按期趕到南通、南京、上海去上琴課。

許多琴童的父母、爺爺、奶奶，其實本不愛琴，甚至也不好樂，卻又甘心情願，累而無怨地陪學陪練，與放棄了童年歡樂的孩子一起受那份「罪」。

每逢音樂學校入學招生考試、考級、乃至這小地方的一場比賽或表演，場外的、台下的大人們，是如此緊張不寧，有的幾乎是手足發軟，走也走不動了！

我之所以大為興奮，一是遙感到當年莫札特、霍夫曼、梅紐音們的父母心，二是預想將來我們

也將有可列於世界之林的鋼琴名手，我們的霍夫曼、肯普夫、布倫德爾（Brendel, Alfred, 1931-）、李希特（Richter, Sviatoslav, 1915-）……甚至有可能貢獻一個李斯特或安東‧魯賓斯坦嗎？

這也有一點親身感受為證。這小地方已經拔尖而出兩、三個琴童，樂感之豐富異於常人。當我有幸聽到這幾個音樂靈童在一無拘束的環境氣氛中彈奏莫札特時，體驗到一陣ecstasy（狂喜、極樂）。領略到：純真的音樂由無邪的兒童來演繹，其中有成人難以達到的美的極致。

然而我不解的是，除了那些搞專業的人，和為了鋼琴而進了音樂院校的，何以在青年、成年人中幾乎看不到，也沒聽說過有鋼琴迷，像本書前文提到的那位「八十歲學吹鼓手」的美國老太太呢？

鋼琴熱是不是還只熱在琴童父母身上？除了極少的琴童（此地便有）是有點像前文說的阿勞那樣，迷上了鋼琴。為數甚多的，恐怕也不過像一個向霍夫曼提問題的美國少年承認的：我是奉命彈琴。

還有一層，鋼琴文化是由樂而起，又歸結到音樂。如以鋼琴音樂而論，我們與其說有鋼琴熱，不如說是鋼琴冷。

就此可回顧一下，洋琴入華以來，雖然是在舊時代已逐漸地普及，但「洋嗓子」真正唱出中國

人的聲音，適合中國人的口味，那是更遲的事了。現在知道，第一首中國鋼琴的作者，是趙元任，《叫我如何不想他》的作曲者。他這篇鋼琴曲，名為《和平進行曲》，發表在一本留美學生自己辦的雜誌《科學》上，時在一九一五年。

但眞正洗盡洋腔味，唱出中華本色的鋼琴音樂，自然要從賀綠汀的《牧童短笛》開始。這一束中國味鋼琴曲的誕生，也是中西音樂文化交流中的佳話，令人低回不盡！

拜京劇專家齊如山為義父的俄國樂人齊爾品（車列普尼），是這批作品的催生者。在他的倡議下，上海音樂專科學校組織了中國風味鋼琴作品的作曲比賽，曲稿都像考試那樣彌封，視奏、打分後，才知道奪冠者是誰。

一想到這首道地中國風味的鋼琴小品，已經被人聽了半個多世紀了而仍清新如故，那麼當年視奏之時，這種華化了的琴上新聲，對於聽慣西方音樂的耳朵會是何等新鮮，何等驚人的新鮮！

除了《牧童短笛》、《搖籃曲》分列一、二名之外，還有獲獎的其他人，如老志誠等。遺憾的是，我至今未見其譜，未賞其音。

如果我們能聽到幾部像葛利格《A小調鋼琴協奏曲》那樣的民族風味濃而言淺意深的中國作

品；如果能在更高的層次上使洋琴爲我所用，讓它奏響我們的《熱情》、《暴風雨》、《華爾斯坦》；或者是有新意有新境界的《廣陵散》、《瀟湘水云》等；那麼中國鋼琴熱才熱得更有內容、更有價值；今日之琴童，未來之霍洛維茲與阿勞們，將更能挾洋琴去征服全世界了！

# 附錄：文字資料與樂譜

很可惜，業餘愛琴者可以瀏覽的中文資料未免太少了！

《鋼琴基本彈奏法》，俄人雷文寫的。中譯者繆天瑞在譯序中告訴讀者：它「不是鋼琴的初步練習書或教科書，它只是給初級與中級的鋼琴學習者提示各種基本的問題，特別注意手腦並用，教學習者知道怎樣把音彈得美」。

這是一本很老的小冊子，但的確又像譯者講的，是一本短小精悍的佳著，譯筆是可信也可讀的（很早有「三民」版，後來有「人音」版）。

《鋼琴演奏之道》，趙曉生著。這是一部寫給有志於當鋼琴家者看，或與從事鋼琴專業者論道之書。我輩凡人，卻也可以讀讀。即使無意於到鍵盤上彈弄，它也會讓你大長知識，而且激發你讀

樂的興趣，雖然書中所講的「以氣爲體」、「人琴合一」等妙道，可能令人望而生畏，望而生疑，以爲是像作者的「太極作曲法」那樣玄妙難解的書，但書中有大量有用的、實在的音樂知識，耐心一讀便知（例如，書中〈琴藝篇〉的「讀譜」、〈琴韻篇〉的談各種音樂曲風格等節，都對我們傾聽音樂作品大有用處）。由於作者自己既爲作曲家又是演奏家，有親知實踐，又深思文能，因之這書並非如〈羅序〉中所擔心的「把這本書從頭至尾看完是一種定力持久的挑戰」，而是相當有吸引力的。哪怕是瀏覽它幾遍，我們也會對鋼琴藝術之不簡單留下深刻印象。

《鋼琴與鋼琴音樂》，此爲日本《最新鋼琴講座》中的第一冊，台灣版中譯本。譯者邵義強。原書對象，自然也非一般愛好者，所以全書八冊中有《鋼琴技巧的一切》與名曲演奏詮釋等題。這第一冊的內容，很多也是適合愛好者一讀的。其中關於鋼琴歷史、構造、特性與魅力、演奏技巧的變遷、鋼琴音樂的傳統等方面的敍述，大陸音樂書籍中還看不到有如此詳細的介紹。

《論鋼琴演奏》，波蘭鋼琴家霍夫曼寫的一本好書。原來是刊登於美國的雜誌《婦女家庭》上的文章與問題解答，讀者對象是年輕的學生。所以它雖然嚴肅而又講得深入淺出，親切自然。其中談安東・魯賓斯坦怎樣教他彈琴，固然是珍貴的樂史，談如何學會鋼琴彈奏的藝術，而不是只練技

巧，更是有說服力。關於技巧問題，也寫得要言不煩，絕不枯燥。在「問題解答」部分中，有些孩子提的問題很天真，而大師的耐心回答也極富人情味。不論你彈不彈鋼琴，只要對音樂感興趣，那也無論如何應該翻翻此書（人民音樂版）。

《鋼琴製造》，一九六〇年輕工業出版社版。當年只印了一千四百冊。現在到圖書館去怕也難找到了。在聽說只要一百美元即可從邊境上買到一台前蘇聯造的鋼琴這消息時，再讀此書，感慨良多！這是一本蘇聯人編寫的書，內容是專業性的製造學，比一般介紹鋼琴這種樂器的書枯燥多了。近四百頁的這本書仍值得那些愛琴而有好奇之心者瀏覽其中的某些部分。它會讓讀者更具體地感受到這樂器的創造、改進、完善，是何等來之不易！

關於鋼琴音樂的中文資料，同樣難找。比如要想多瞭解一點莫札特的鋼琴作品的情況，那就只有一本談他的協奏曲的小冊子（「人民音樂」出版）。此外，只有他的通俗性傳記，那裡面有人有事，還有很多「文學」，無奈沒有音樂！

關於蕭邦的作品，有錢仁康教授的一本關於他的敘事曲的分析，此外就沒什麼可查的了。

德布西的傳記，即便是「文學」的，也至今空白。倒有一本介紹其二十四首前奏曲的小冊子，

可惜此書的譯文也非常費解（「人民音樂」版）。

幸好！關於貝多芬的資料多一些。有兩本書都是專門介紹他的全部鋼琴奏鳴曲，一是蘇聯人寫的，一為捷克人所著。前者是「上海音樂版」，後者是「人民音樂版」。

很值得一讀的是收進「人民音樂」版《貝多芬論》一書中的好幾篇文字：《貝多芬的三十二首鋼琴奏鳴曲》（肯特納），《貝多芬鋼琴奏鳴曲》（費舍爾），《貝多芬──三種風格》（庫珀）。還有一篇文字：紐曼的《李斯特對貝多芬鋼琴奏鳴曲的理解》，很值得讀的，見於「人民音樂」版《音樂譯文》一九八○年第六期。可惜沒有收入《貝多芬論》。

關於樂譜的資料，則可以說是相當豐富。

巴赫的《平均律曲集》不難見到，更不用說《創意樂曲集》之類大量印行的譜子了。

貝多芬的《三十二首奏鳴曲》，有兩種版本可得，其一是「人民音樂」版，另一種是影印的「內部交流」版。

蕭邦的全集也有兩種，其中一種是波蘭出版的。如只想讀其夜曲或圓舞曲等，也不難得到單行本。

德布西的鋼琴曲選，「文革」前即已有「人民音樂」版，「文革」後則有影印的蘇聯版。

舒伯特、舒曼、李斯特的鋼琴曲選，孟德爾頌的《無言歌集》等，都有「人民音樂」版或影印本。

莫札特的奏鳴曲集雖有「人民音樂」版，他的鋼琴協奏曲卻只有其中幾首有影印本，是雙鋼琴的；還有一種有樂隊總譜的，讀與彈都不大方便了。

管弦樂曲改編譜也相當多，最重要的當然是貝多芬九部交響樂的鋼琴獨奏譜。莫札特的幾部最重要的交響樂，也有鋼琴譜，但是海頓的交響樂卻沒有。

柴科夫斯基的原作改編譜有：《胡桃鉗》、《天鵝湖》、《羅密歐與茱麗葉》、《雷米尼的弗朗切斯卡》、《曼弗雷特》。

比才的《卡門》、《阿來城姑娘》，從前有蘇聯版的鋼琴改編譜，現已不可再得了。

值得愛好者收集的改編譜還有：舒伯特的《未完成交響樂》、《C大調第9交響樂》。德弗乍克的《斯拉夫舞曲集》。

很遺憾的是，有些我們嗜愛的交響音樂，改編譜卻無從覓得，《新世界交響樂》即其一例。

至於小品，除了維爾那本雜燴式的曲集以外，可以從「人民音樂」版《少年兒童外國鋼琴曲選》

和台灣版《鋼琴百曲集》等譜集中去找。

# 本書評論

《鋼琴文化三百年》一書，內容涵蓋極廣，資料豐富，範圍從鋼琴的進化、其製造廠商、市場之評價，進而涉獵鋼琴的技巧及其發展、鋼琴教學、調音技術及作曲家風格特色之探討等，每一項目皆極具專業性，可以另成單一主題，作更深入的探究。作者以漫談鋼琴文化方式，用輕鬆的文筆，廣面的觸角和探索，對於業餘愛樂者頗值一讀，為值得推薦的入門書籍，讀者藉之可對鋼琴音樂有全盤性的認識。

以下為筆者從專業音樂工作者的角度，對本書的一些看法及意見，僅供讀者參考。

筆者認為書之主旨既是探討西方音樂，理應將專有名詞及術語的原文附上，如果是作品或音樂家，並應加上其所代表之年代。筆者發現大部分的大陸書籍皆有此弊病，是否為大陸的文化習性，

則不得而知。但作者於文中將譯名直接以中文敍述，需知各國對音樂家和專業術語譯名不一，若能將原文寫出，不僅使讀者省略猜測之苦，更方便讀者作深入之研究，獲得更多的資訊，增加其專業知識；再一方面，翻譯有時無法完全表達原文的涵義，而原文的附上，則可彌補此缺憾（筆者於看過原稿後做了若干補註）。

作者對於所有的資料來源，皆未註明其出處，文中多處引用他人之論點，也未用引號和註腳，從學術角度而言是不專業；而讀者也無法從其引用處再深究更多的知識。全書的參考書目完全沒列出，讀者沒有資料可循，此乃本書遺憾之處。

文中對作曲家風格的探討，見解中肯也頗貼切，尤是引用中國的詩詞書畫以描繪或傳述樂曲之意境或作曲家的風格特色，頗為傳神，而藉由中國文化的精髓將西方音樂的精神烘托出來，頗具巧思，無形中將西方音樂融入中國文化中，值得一讀。

筆者對書中易使讀者思考偏差之處作一說明。例如於「鋼琴技巧」一中，提及「好指」與「壞指」，文中對其定義和意義曖昧不明，由於作者乃由原文照字面直譯。「好指」與「壞指」原文為「good finger」、「bad finger」，筆者覺得譯名不甚恰當，尤其作者言「好指彈好音，壞指彈壞

音」，若非瞭解其意者，極易為文字所誤導或困惑。其原文意應為強指（good finger）與弱指（bad finger）之分別，名稱之由來乃依據手指的自然長度及力度而作的區分，因此，重要的音符通常由強指彈奏，藉由強指與弱指之分配，作曲家和演奏者得以充分表現其運句（articulation）和樂句（phrasing）的樂念，此早期的鍵盤技巧也是表現音樂層次變化的方法之一；而長期跨越短指的鍵盤技巧雖為巴洛克時期的特色之一，由於大鍵琴的輕巧觸鍵，已為觸鍵較重的現代鋼琴所取代，因此這套技巧已不適用於現代鋼琴，但是自巴洛克時期之後，這種長指跨越短指的技巧仍為許多作曲家用之於技巧艱難的樂段，演奏家也用之達到特殊音樂效果，如圓滑奏等（legato），最著名的例子為蕭邦所寫的練習曲作品十之二，a小調，因此這兩種技巧仍是作曲家和演奏者所喜用的，只是彈奏的困難度增加，因而使用上有所考量和斟酌。本書作者有時以現代音樂的趨勢作評斷，忽略了這些特色在當時的意義及其歷史價值，對於其後的存在與發展的價值也未著墨予以說明，作者既是以歷史的角度漫談鋼琴文化，這方面的考量，筆者以為仍是必要的。

在踏瓣（pedal）的介紹一章中，作者除提及一些專業名詞外，對踏瓣之類別、功能之區分不夠明確，而踏瓣的演進僅零星式地觸及，缺乏連貫性的說明，讀者較難有明確的圖像。若能進而將作

曲家的風格特色與踏瓣的密切關係作說明，則更可凸顯踏瓣於不同時期與不同作曲家中所扮演的角色。作者於書中第六章「從手上功夫到腳下功夫」一節中，提到對貝多芬踏瓣的看法，其論點有待商榷。貝多芬所寫的踏瓣記號較同期或之前的作曲家要詳盡些」，最重要的特色為使用長踏瓣，於貝多芬而言，是試圖在鋼琴上（早期的鋼琴）彈奏出管弦樂的音響效果，若按照傳統的方式以和聲的變化為決定踏瓣的因素，則將效果全失，貝多芬的特殊強度的震撼性也會蕩然無存；有某些部分的長踏瓣，由於現代鋼琴的內部結構異於往日，以及踏瓣的不同，因此所需的音響要在踏瓣的長度和深淺度上再作思考和判斷，作者僅以數語言之，無客觀而明確的敘述。

作者以較多的篇幅介紹和說明古樂器的內部構造和其機械原理，對缺失也敘述極多，卻忽略此樂器的特殊性以及時代意義。作曲家的作曲風格，與當時的樂器是息息相關的，以樂器的性能考量為依歸，而可展現其特點，將作曲家的音樂作完美的呈現。而巴洛克時期的音樂風尚，如種類繁多的華麗裝飾音（ornamentation）、展現演奏家技巧的大量即興樂段等，清晰的音色和線條，和高品味的彈奏，乃當時所追求的境界，若以現代鋼琴易之，雖能彌補當時樂器性能不足之處，但古樂器的特殊風味則盡失，因此，近代音樂學者窮其心力，意圖將其間之差距拉近，此研究引發了另一專

業課題的探討，而所謂的「記譜與實際演奏」的專題（performance practice）。

以上僅就專業的角度，筆者提出個人的淺見予讀者作參考，或有助於讀者對古典音樂更深層的認識和啓發，這也是筆者希望藉本書的出版和拙文的回應所欲達到的目標。

國立台灣師範大學音樂系副教授

賴麗君

本書評論

# 鋼琴文化三百年                    揚智音樂廳 7

著　　者／辛丰年
出 版 者／揚智文化事業股份有限公司
發 行 人／葉忠賢
總 編 輯／孟　樊
執行編輯／鄭美珠
登 記 證／局版北市業字第 1117 號
地　　址／台北市新生南路三段 88 號 5 樓之 6
電　　話／(02)2366-0309　2366-0313
傳　　真／(02)2366-0310
E - m a i l／tn605547@ms6.tisnet.net.tw
網　　址／http://www.ycrc.com.tw
郵政劃撥／14534976
印　　刷／偉勵彩色印刷股份有限公司
法律顧問／北辰著作權事務所　蕭雄淋律師
初版一刷／1999 年 10 月
I S B N／957-818-043-8
定　　價／新台幣 180 元

南區總經銷／昱泓圖書有限公司
地　　址／嘉義市通化四街 45 號
電　　話／(05)231-1949　231-1572
傳　　真／(05)231-1002

◎本書中文繁體字版由生活‧讀書‧新知三聯書店授權◎

國家圖書館出版品預行編目資料

鋼琴文化三百年 / 辛丰年著. -- 初版. -- 台北市：
揚智文化，1999 [民 88]
面； 公分. --（揚智音樂廳；7）

ISBN 957-818-043-8（平裝）

1. 鋼琴

917.1                                88010516